想了就能作！

療癒木雕研究室

從設計到實作，不插電雕刻技法完全拆解

許志達 —— 著

前 言

木雕好有趣，好想雕刻自己的寵物神像，但是要用什麼木頭選擇那些工具透過什麼方法才能順利製作呢？這幾年在教學推廣分享木雕技術時，總是會有許多朋友們提出這些個疑問。其實木雕沒有想像中複雜，只是必須透過靈活的邏輯思考推理，依據自己心中所想，逐一削減達到造型的效果，這幾年的經驗發現，許多朋友還是不明白該如何取得木雕的相關知識，又沒有太多時間一一嘗試，於是便產生了撰寫這本書的想法：從木雕造型的重點原理出發，讓大家可以按圖索驥的快速找到自己的問題，書中收錄了自己多年收集思考嘗試的木雕相關資料，其中有許多是過去比較少被記錄的做法，像是自製刀具治具這類的相關知識，期待這些知識能夠對木雕同好們有所幫助。

專業是建立在反覆的基礎練習之上，相信只要不停嘗試，有一天也能盡情地享受雕刻的樂趣。

Dc: @dogdogBengPeng Wc: @thinkingues

Dc: @crazyeyes0128 Wc: @thinkingues

@thinkingues

目錄 Contents

Chapter1 工具材料介紹

Chapter2 木雕基礎習作

Chapter3 飾品小物製作

Chapter4 木偶公仔製作

Chapter5 大型木雕製作

Chapter 1

工具材料介紹

本章節教你從認識木雕材料開始，木料的
種類特性，木料的拼接及修補，以及如何購買，
鋸、切、銼、磨、搥打的工具介紹，到刀具的
製作研磨以及保養，工欲善其事必先利其器的
固定輔助道具，到完成的研磨、塗料這裡都會
詳細的介紹。

什麼是木雕

　　木雕簡單來講就是一種針對木頭結構使用鋸、切、銼、磨、槌打等方式進行削減造型的動作，我們在削鉛筆切水果其實就是一種減法雕刻的行為，差別只是木頭結構比較紮實，必須技巧性的拆解，一點一點削減來達到造型效果，像是在解字謎的感覺，靠的是邏輯推理不要跟木頭比力氣。

鋸切銼磨槌打

——— 精準用刀方式 ———

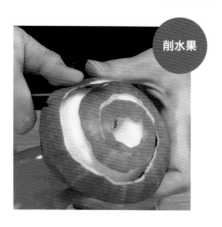

削水果

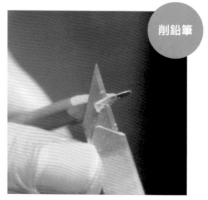

削鉛筆

適合雕刻的木頭

　　不管什麼木頭都可以拿來作雕刻，只是他的軟硬度，細節表現程度與色彩表現狀態不同而已，一般比較適合細節雕刻的木頭以紋理分布均勻木紋粗細差別不大的為主，現在台灣比較普遍容易取得好雕的木料有樟木越檜兩種，不過樟木對某些朋友會過敏，本身也會釋放毒素影響生理機能，不適合在家庭密閉空間內使用，越檜則是油脂含量豐富表面處理不當會吐油變質，不適合塗裝上色表現，杉木檜木比較鬆軟刀子必須磨得夠利才能刻劃細節，其他高級家具木料像胡桃櫻桃櫸木花梨等都可以刻只是比較硬而已，東南亞大量生產的彩繪雕刻藝品多用白木，歐美等北方氣候比較乾燥所以他們都建議使用鬆軟的椴木雕刻，潮濕的南方則必須做好封膜處理才不容易發霉。

雕刻木料

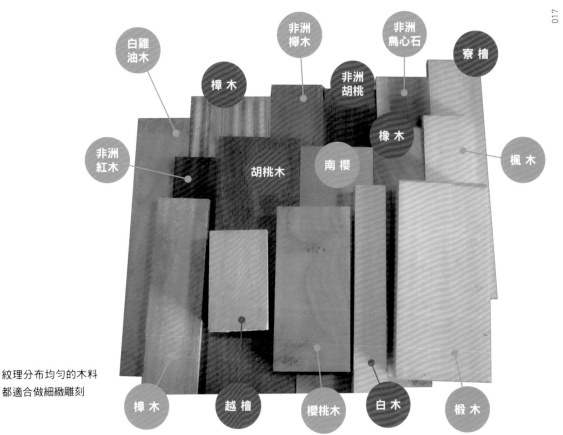

白雞油木　非洲櫸木　非洲鳥心石　寮檜
樟木　非洲胡桃
非洲紅木　胡桃木　南櫻　橡木　楓木
樟木　越檜　櫻桃木　白木　椴木

紋理分布均勻的木料
都適合做細緻雕刻

木頭怎麼買

一般裝潢材料行，木材行或製材所都有販售木料，只不過一般非常用木料很少零售，多以裝潢用的板材與角材為主，適合雕刻的家具木料通常單價較高，必須有足夠的採購量或連繫木材行至現場選購。

製材所

很多朋友不明白為什麼木頭沒有零售，主要是因為木頭屬於特殊訂製品，他是有生命的植物，我們無法確定木頭內部的生長狀態，是否有裂痕節眼或孔洞之類，直到取材之後才能夠了解他的內部狀況，要是大家都只挑最好的那一部分其他會賣不掉，加上製材需要大量的人力設備運輸，製材所還是必須考慮經營成本，所以通常都會有最低的採購門檻，大部分木材行還是會希望不熟悉的朋友想要少量購買可以親自到現場看料選料培養信任關係，省下後續因為不了解而產生的爭議傷心。

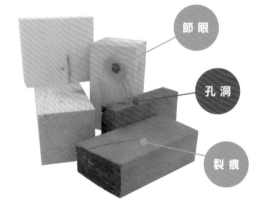

無法確認的木頭內部狀況，木料分級多以節眼、裂痕、孔洞數量決定用途，同種的木頭也有好壞之分便宜零售木料通常較多木節適合做裝飾板材，雕刻建議選購家具等級，少節美觀的木料。

木料拼接

因為台灣的雕刻市場不大，初學者的少量選擇有限，建議大家剛開始可以先從便宜容易取得的白木條開始練習，尺寸不夠大我們可以用拼接的方式製作材料，就是把木頭一一鋸下來用木工膠拼湊到所需的尺寸之後再開始製作，拼接是未來木雕必須的製作方式，主要是因為大塊木料越來越難取得，木雕師傅必須想辦法變通不造成浪費，等確定能夠掌握木雕之後再訂製所需的木料對大家比較有幫助。

❶ 將木條鋸切到所需的長度

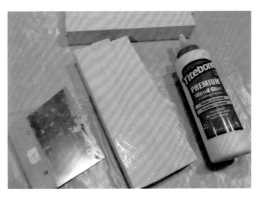

❷ 佈膠使用鋸齒狀的佈膠板將木工膠均勻塗佈在木頭上，這裡使用快乾的太棒 2 木工膠

❸ 用橡皮筋或夾具固定等待膠乾

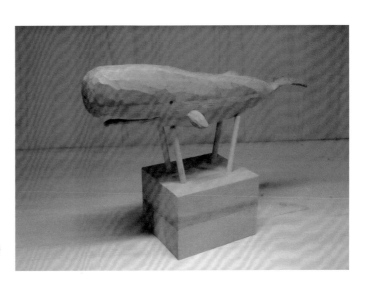

拼貼雕刻成品，上色後就看不出拼接痕跡了

鋸子種類與加工原理

　　鋸子主要用在大面積去除的初胚製作，一般有分直線鋸與曲線用的弓形鋸，直線鋸又分粗牙的橫切鋸與細牙的縱剖鋸，弓形鋸有分夾式與掛耳式，其他不同的鋸子主要根據造型加工需求選擇。

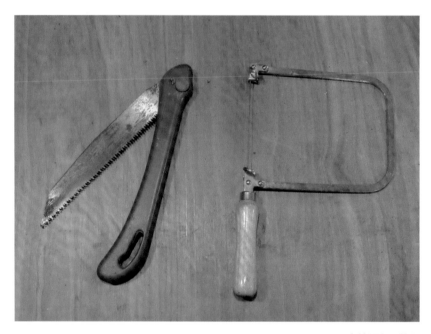

直線鋸與曲線鋸

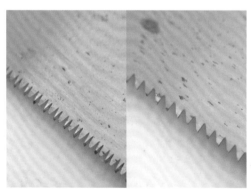

（左）細牙縱剖鋸（右）粗牙橫切鋸

弓形鋸有分夾式與掛耳式

鋸子的加工原理是以剕削的方式一根一根切斷木頭纖維，像是將許多把刀子排列整齊的感覺，可以快速的連續切斷纖維，操作時主要注意牙齒的方向，牙齒角度是朝內的我們只要將鋸子拿穩手腕放鬆保持明確的方向角度在拉的時候稍微施加一點壓力能順利切斷纖維，推的時候放鬆，有點類似像銼的感覺，千萬不要握太緊用力往下壓或左右晃動會讓牙齒卡住變得不好加工。

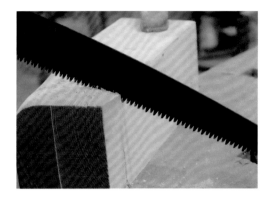

牙齒朝內只要拉用力推放鬆，增加鋸齒與物件的接觸次數就行了

　　弓形鋸的原理是利用鋸弓的張力來繃緊鋸條，所以在上鋸條時得先鎖上一側在加壓鋸弓之後才能固定另外一側，掛耳式則是先撐開鋸弓在掛上鋸條，張力越大越直越好加工，相對的也容易斷裂，必須仔細拿捏鬆緊度。

加壓後再鎖緊鋸條

　　弓形鋸的操作方式與直線鋸相同，因為鋸條更細所以可以轉彎，相對的也容易斷裂，所以在操作時切勿施加過大的壓力扭轉鋸條，必須在拉的時候同時緩慢改變角度把小洞磨成大洞之後才能順利轉彎，鋸條越細能夠做出更細緻的線條，建議選擇夾式的線鋸可以有更多選擇。

邊拉邊調整前進角度不能硬轉喔

鋸切的固定順序

鋸子是以推拉的方式勾斷纖維，所以在加工時一定要穩穩的固定好木料才能順利操作，但是我們在製作木雕造型時很難有平整的表面，所以這時候就要利用夾具或治具輔助固定，安排加工順序，確保能夠順利輕鬆地完成加工作業。

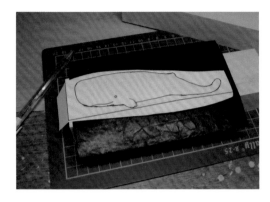

用描圖紙將圖稿繪製到木頭上

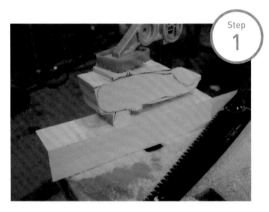

Step 1

在容易鋸切加工的地方，保留一平整表面以夾具輔助固定，先將直線大面積的部分鋸除，墊高可以增加鋸切角度的靈活度

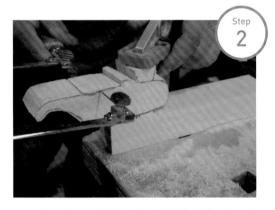

Step 2

接著鋸切曲線細節，鋸子無法進行精細加工盡量鋸在線外保留調整修飾空間

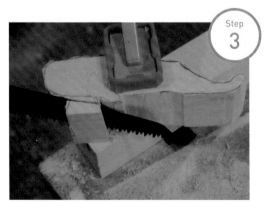

Step 3

最後再將固定用的平整表面鋸除就行了

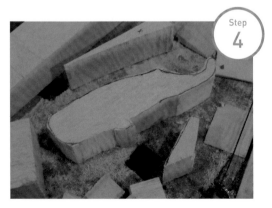

Step 4

初胚做的是大面積去除，鋸的時候要盡量抓水平讓平面線條前後一致才不會有太多誤差

刀子種類

不管什麼刀子只要夠利都可以用來雕刻木料，刀身越厚越適合砍劈，越薄則是越容易切入細修刀刃相對容易耗損，鋼材硬度會影響刀子的耐用度與是否容易研磨，不同的刀型是根據不同的造型需求而產生的，常用容易取得的有平口刀、斜口刀、圓口刀、三角刀、湯匙刀、刻線刀與尖尾刀，再從這些基礎刀型分出不同的尺寸，刀面角度與功能進行挑選使用，所以木雕師傅才需要那麼多刀子。初學者入門製作以小型的簡單線條作品為主，挑選**平口與圓口**約 3,6,9,12,18,24mm 這幾種尺寸的刀子就夠了，細修用的**斜口刀** 9mm 一把，**三角刀**則是 3mm 與 6mm 各一把，三角刀最難磨建議買進口的品牌刀具，

湯匙刀則是挖深口的時候會用到，像做湯匙或碗之類的內凹深口，有用到才需要購買，**刻線刀**是刀刃角度接近 45 度角的斜口刀，這樣的刀尖接觸面積較大可以較穩定的劃出線條，像在陰刻文字這類作品會用到，一般都會用高速鋼鋸條自行加工製作，**尖尾刀**則是可以快速處理小型物件的外圓曲線與細節刻劃。建議初學者剛開始可以先從這把刀子入門孰悉木雕基礎的加工方式，其他特殊刀型則是有特殊加工需求才會用到，等熟悉刀子的加工原理之後自然能夠理解這些刀子的特別之處。

台灣刀具以台寸稱呼，1 分約 3mm，1 寸是 30mm，1 寸 2 就是 36mm

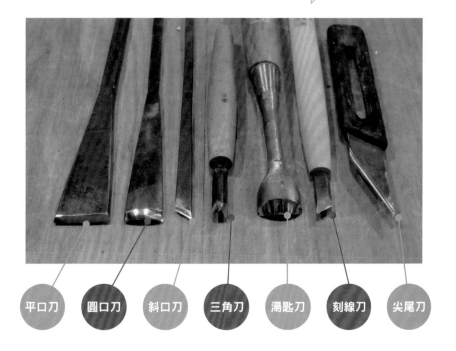

平口刀　圓口刀　斜口刀　三角刀　湯匙刀　刻線刀　尖尾刀

要做得越細緻、越多造型變化，就得有合適尺寸的刀具

刀子又分鐵柄刀與木柄刀，歷史資料說明鐵柄是因為南方氣候炎熱所以不加刀柄，故稱南方刀，木柄則是北方刀，不過就使用上的經驗來說木柄刀會有加工深度限制，比較適合細修，鐵柄較適合用來打胚去除大面積。

因應各式造型需求所產生的異形刀款，多為國外進口，非常罕見，有機會遇到一定要收藏起來

刀子的加工原理

刀子的加工原理主要是以刀鋒保持明確的方向滑動來達到切割的效果，所以我們只要考慮刀鋒與希望製作造型位置的接觸狀況就行了，木雕製作時會有兩種用刀狀況，敲擊時的打胚與用手推的修胚，敲擊是利用木槌等輔助力量來協助刀子將直線的障礙物給去除，修胚則是利用刀子的加工特性滑動來準確切斷纖維。

平口刀適合外圓曲線的造型，一般都是單斜面刃，平的刀面當底可以削出俐落的直線，斜面當底則是可以滑動劃出曲線。

圓口刀適合內凹曲線的造型，他有分外圓口與內圓口，原理與平口刀一樣外圓斜面在加工上比較適合滑動，內圓則是可以劃出較俐落的圓型，像眼球之類的，另外還有分圓口與正半圓口，差別在於曲線的幅度，圓口刀也會使用在大尺寸或是特殊角度的木料挖除作業。

其他刀子的用法大致相同，關鍵在於下刀前必須先明確知道自己希望去除的部位，才能有效地讓刀子保持明確的方向前進，接觸面積越大阻力越大，木雕只能一層一層慢慢削減判斷才能確保順利造型。

手推修胚

可以精準的控制刀子停在所需的位置

可以有較大的力道進行大面積去除的動作

敲擊打胚

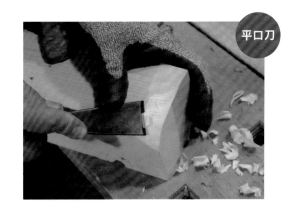
平口刀

適合削切外圓曲線

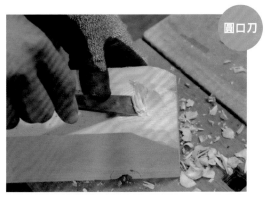
圓口刀

適合內凹曲線

自製刻線刀

修胚用的刻線刀一般都會用高速鋼鋸條自己製作，木工具店也有販售加工後的鋸片刀半成品，據說是因為高速鋼鋸條鋼性較軟不容易耗損，可以做出較薄又利的刀具。

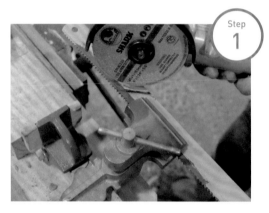

Step 1

用手持砂輪機切片，用金工虎鉗夾住刀片，切出適合自己加工需求的刀刃角度（刻線刀斜度約45 度，尖尾刀約 20 度）

Step 2

用升溫較慢的白砂輪整平磨出斜面角度，磨的時候刀刃朝上要記得保持角度的平整穩定，做初胚造型 ，這時候也要把銳利的邊緣磨至不刮手

Step 3

使用磨刀石 300 號整平刀面，1000 號開鋒，4000 號拋光，青土細拋就完成了

Step 4

最後纏上網球拍的握把布或是用木片或竹片包裹順手的刀身就行

有經驗的木雕師傅在面對特殊的造型加工需求時，經常都必須自制修改刀具，我們可以利用這個概念修改現成刀具，另外學習研究鋼材的鍛打與回火處理就行了。

磨刀石種類

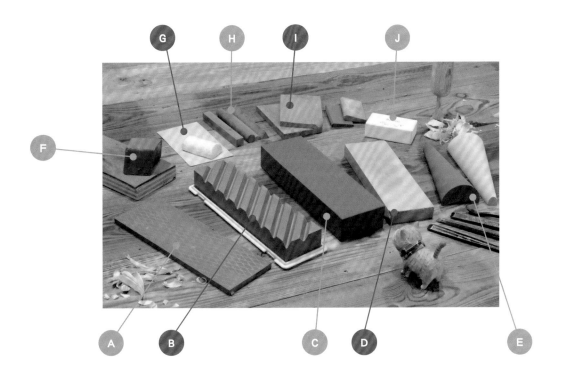

Ⓐ　整刀型用**鑽石砥石**：雙面 300 號與 1000 號，不會變形研磨速度快，不過磨出來的刀子刮痕很明顯不好拋光，所以師傅只用 300 號來整刀型，這種石頭雖然不會生鏽，但是還是盡量不要泡水，聽說平價版泡太久會造成表面剝落，磨下來的鐵屑還是會生鏽造成表面不平整，可以用除鏽劑與軟銅刷去除。

Ⓑ　修正磨刀石平面的**修正砥石中目**：磨刀石用久了會凹陷變形，表面不平整的石頭磨出來的刀子角度就不會平整，可以用較粗的磨刀石整平較細的磨刀石表面，這塊 280 號是用來磨 1000 號磨刀石，整平 1000 號後再用它來整平 4000 號的石頭。

Ⓒ　開鋒用 **1000 號中間石**：要讓鈍掉的刀子變鋒利主要用這塊，有油石和水石兩種，現在大多使用水石，使用前必須先泡水讓他吸飽水份。

Ⓓ　拋光用 **4000 號細石**：拋光的越徹底刀子使用上就越滑順，拋光細石有很多種號數，可能與磨木頭一樣，依造自己習慣選擇跳號，不過書裡還有介紹提升拋光效率的方法。

Ⓔ　**堆狀磨刀石 1000 與 4000**：主要用來研磨圓口刀的鋼面，也可以自己磨出合適角度的石頭來用，或是找合適尺寸的圓棒搭配水砂紙使用。

Ⓕ　**拋光青土與皮革磨刀板**：青土是金屬的拋光研磨劑，通常搭配布輪使用，或是找塊牛皮貼在木板上手動拋光，可以讓刀子快速達到鏡面效果，又利又好滑。

Ⓖ　小工具研磨，**白土加硬紙板**：微小工具不好磨，一不小心就變形了，書上說這樣會比較好處理就找來試看看，白土也是金屬研磨劑粗目。

Ⓗ　**各種造型的小磨棒**：針對不同刀型選用，也可以自己磨出合適刀型的石頭。

Ⓘ　**磨到很扁的石頭**，磨刀石是消耗品，師傅每個禮拜都得磨十幾把刀，很快就用完了，這個可以留下來磨成各種造型，用新的石頭敲成好幾塊還是會心痛。

Ⓙ　**名倉砥石**：在拋光細石上塗點這個可以讓拋光更有效率。

磨刀石上的號碼與砂紙一樣，是每個單位面積的顆粒數，數字越小越粗，一般常用的有 300 號用來整刀型，1000 號用來開鋒，4000 號用來拋光，要求更細緻的朋友更會磨到上萬號，不過一般常用的話是沒有那麼多時間可以磨刀，磨刀石有分水石與油石，水石要泡水等石頭吸飽水份才能達到良好的研磨效果，油石則是加針車油之類的，石頭的平整度也會影響到刀刃研磨時的角度，越平整磨出來的刀子越漂亮，一但發現石頭凹陷變形，可以用較粗的石頭整平，建議 300 號可以選擇較不容易變形的金剛鑽磨石，用它來整平 1000 號在用 1000 號整平 4000 號的石頭，其他磨刀石大多是因應不同的刀型研磨效果所產生的造型，也可以利用研磨的方式自製適合自己常用刀型的磨刀石。

青土加皮革磨板，刀刃表面越細緻越滑順，刀子拋光後可以再用青土細拋能夠讓刀子更加好用 。

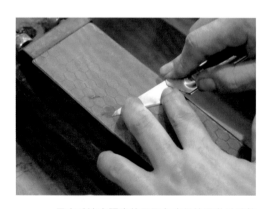

1-11

磨刀原理

磨刀的原理是盡量增加刀刃與石頭的接觸次數來達到研磨的效果，關鍵在於如何讓刀子可以保持明確的角度滑動，好用的刀子必須要能準確的劃出俐落線條來達到雕刻造型效果，這需要長時間的耐心練習。

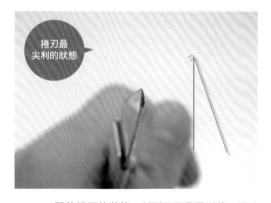

捲刃最尖利的狀態

用右手決定研磨的刀刃角度保持不動手腕放鬆，左手食指與中指按壓均勻施力推動刀子前進，拉回來時要放鬆手指壓力，確保刀刃角度不會因壓力而改變，推用力拉放鬆反覆多次調整刀刃角度直到線條平整俐落。

開鋒捲刃的狀態，判斷刀子是否俐落，可以閉一隻眼睛確認刀鋒狀態，最利的情況是一條細線，並且刀尖會有翻轉至背面的薄片。不會再更利的時候就可以換 4000 拋光，先將背面捲刃薄片磨掉再進行表面拋光，用青土細拋，完成後推一層刀具保養油，讓他們不會太快生鏽。

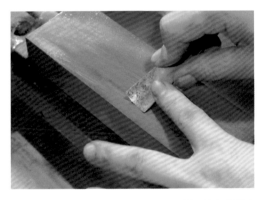

圓口刀以劃弧的方式研磨

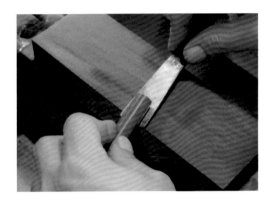

特殊造型的磨石可以自己研磨製作

平口刀斜口刀與尖尾刀大致上就是在平面上研磨，圓口刀與湯匙刀則是以劃弧的方式研磨，刀背則是需要使用到圓形磨石處理，三角刀是最難磨的，必須仔細拿捏兩側刀刃的研磨角度讓它們剛好接再一起成 V 字型才能順利刻出漂亮的線條，其他刀型磨法都差不多，只需思考如何磨到最利的狀態就行了。

磨刀時盡量完整使用石頭表面，在定點研磨容易凹陷造成浪費，刀口線條越整齊漂亮劃出來的線條越完整。

1-12

夾具種類

夾具是用來輔助固定木料的工具，一般會搭配穩重的桌子使用防止木料因加工外力造成偏移，夾具相當於我們的第三隻手，常見的有 A 型夾，C 型夾，F 夾與桌面虎鉗，A 型夾與 C 型夾有夾口尺寸限制一般用於固定板材，F 夾則有較長的夾口軌道尺寸可以選擇，虎鉗則多為定點式有較強的夾力，日本木雕還有一種臥式虎鉗有較寬的夾口利用桌子力道輔助支撐，不過這個只能透過關係訂製或是自己利用木工技術設計製作。

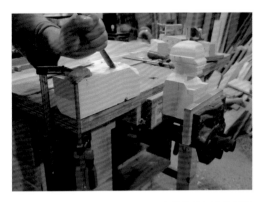

夾得越穩加工越輕鬆

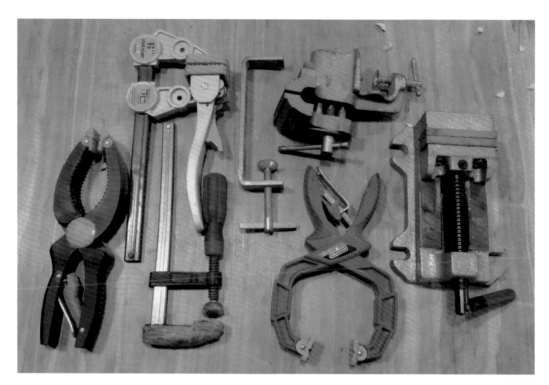

主要依夾口尺寸與夾力選擇適合加工的夾具

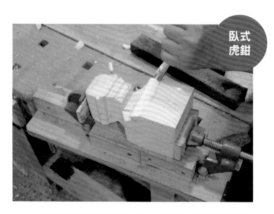

臥式
虎鉗

利用桌子提供支撐力道，比直立式虎鉗更穩定
更好加工，製作大尺寸夾力要夠必須訂製

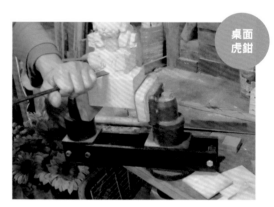

桌面
虎鉗

可旋轉的桌面虎鉗，加工角度上比固定式的靈
活

　　這些夾具的目地是為了穩定固定木料，
通常在中小型的作品上使用。

固定輔具製作

　　木頭固定的越穩,加工上就越順利,關鍵在於給木頭提供足夠的支撐,讓我們不管在敲擊或推削時可以順利切斷纖維,常見的做法是用木料抵再加工物件後面做檔木支撐或是用木工膠將小型物件黏在木板或木塊上增加握持空間或者在設計木雕造型時預留固定底座用長螺絲將木頭鎖在木板上再用 F 夾輔助固定。

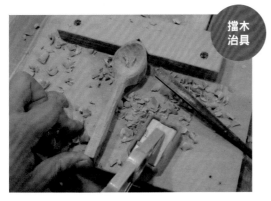

擋木治具

削切通常使用的是推進的力道,只需將加工物抵在桌子邊緣或製作活動式的擋木治具可以更順利的完成加工需求

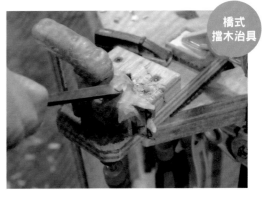

橋式擋木治具

在桌面上多少會有加工角度限制,類似銼橋設計可以有更靈活的加工範圍

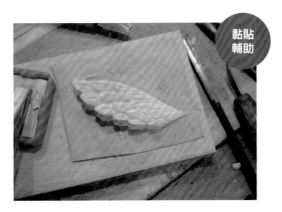

黏貼輔助

將小物件用木工膠黏在紙板上再黏於木板上可以增加夾持輔助的固定空間,完成後取下紙板可以較輕易磨除

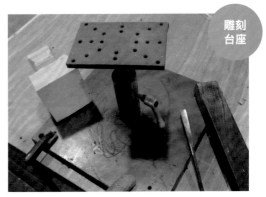

雕刻台座

將木料鎖在沉重的金屬台座上可以 360 度旋轉加工,木雕師傅偶爾也要懂點焊接技術,圖片為格子工坊設計販售

銼刀、砂紙、槌子

銼刀與砂紙的原理相同,都是用表面上的顆粒進行研磨修整,銼刀是金屬材質可以更有力的進行剉削造型可以製作出特殊的表面質感或是快速地進行細節修整,砂紙有分較硬的布砂紙與曲線造型用的白砂紙﹝常用於油漆造型塗裝上﹞,砂紙的主要靠表面上的顆粒進行研磨,使用時盡量保持砂紙的平整度,把它揉爛顆粒容易脫落,號數的選擇依個人使用習慣跳號研磨常用的有 100 號粗粒整平,180 號磨順,320 號細磨,400 號光滑,木頭研磨必須循序漸進才能逐一削除砂紙留下的刮痕,希望保留刀痕的朋友可以直接選擇 180 號將轉角的毛削去除就行了。

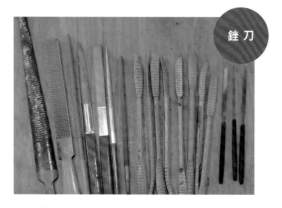

銼刀一般用於大尺寸的微調修整,銼削效果比砂紙來的有效率,在木雕製作上會用來刮削粗糙的毛髮表面質感,不同的金屬表面紋理也可以在木頭上壓印出造型

白砂紙較軟適合研磨造型,布砂紙較硬可以整平使用,水砂紙可以用來磨小型刀具

木槌設計以握持舒適不造成手腕過度負擔配重

槌子主要做敲擊輔助用,只要夠硬的木料,握起來順手舒適就行了,越重的槌子施力效果越好相對也會對手腕造成負擔,像製作根雕的師傅就會選擇板斧當作槌子使用,木槌是消耗品所以大部分師傅會選擇手邊的碎料製作使用。

修補方式

木頭可以使用快乾膠或模型用的 AB 土修補，快乾膠乾了之後是硬的很快就能再進行加工了一般斷裂可以使用膠狀快乾膠接合之後再雕刻修整接縫，小洞可以先用砂紙磨些木屑填縫後再點液狀快乾膠修補後修整磨平，大洞可以先用木料鑲嵌再用模型用的 AB 土塑型填補。

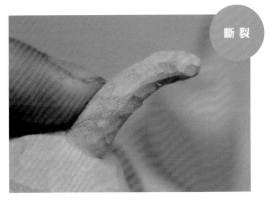

不規則斷裂表面以膠狀快乾膠修補

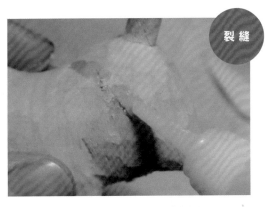

小裂縫以砂紙磨木粉加液狀快乾修

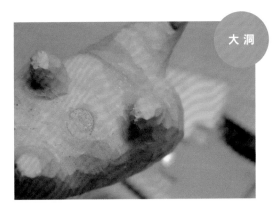

大洞以木料鑲嵌搭配 AB 補土修補

木頭容易斷裂的原因主要是纖維的支撐力道不足，可以透過分件或打樁的方式補強結構，**分件**的方式主要是改變木頭的纖維方向以卡榫接合，這樣的做法同時可以改善刀路角度限制做出更豐富的細節刻劃，**打樁**則是在容易斷裂的纖維部分鑽孔植入木質或金屬骨架增加結構支撐。

分件可以突破加工角度限制，製作更細緻的造型，改變木頭紋理結構，不容易斷裂

塗料

　　木頭上色常用的塗料有油畫顏料，壓克力顏料，色鉛筆，噴漆，木器漆，染色劑等，只要能順利附著在木頭上的色料都可以使用，主要看希望表現的質感而定，比較特別的是塗料通常有分水性與油性兩種，油性通常會有較強的漆膜特性但是操作時會有令人不適的揮發毒素，水性比較環保容易操作但是封膜的能力有限無法長久，像容易吐油的越檜就比較不適合用水性漆封膜。

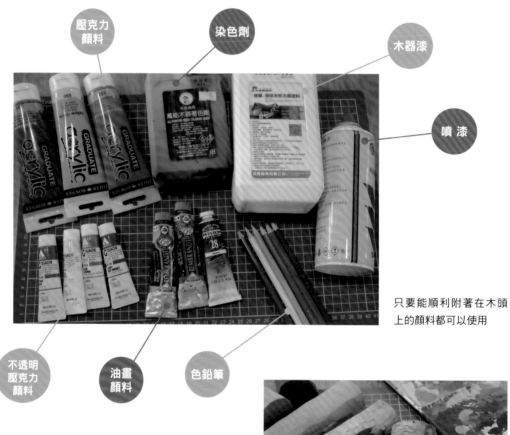

只要能順利附著在木頭
上的顏料都可以使用

　　上色一般就是塗上喜歡的顏色，調色與上色技法可以參考色彩學相關的書籍，初學者可以先在手邊的碎料上測試色彩效果。

上色須透過不斷的嘗試、練習，才能表現出個人特色

上色一般就是塗上喜歡的顏色，調色與上色技法可以參考色彩學相關的書籍，初學者可以先在手邊的碎料上測試色彩效果。

木蠟油一般會使用在較高級的家具木料上，他只是滋潤木頭表面，並不具有封膜特性，不適合氣孔大的鬆軟木料。

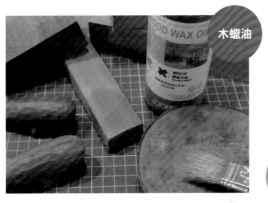

木蠟油只滋潤木頭表面，並不具有封膜特性

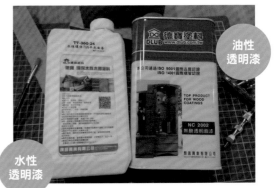

水性透明漆可以刷塗，油性透明漆適合噴塗

1-17

木雕機器設備

便利的機器設備可以縮短初胚中胚整型的加工時間，細修還是得靠手工精準掌控，常用的有鋸切 3cm 以下板材的**線鋸機**，做窗花等簍空雕刻必備的機器，鋸切大尺寸木料初胚的帶鋸機，大量製作高度 30cm 以下的

圓雕作品必備機器，**鏈鋸機**主要是 30cm 以上大型雕刻初胚製作時才會使用。

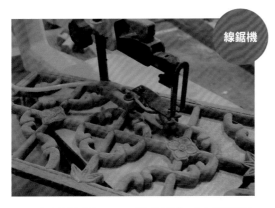

桌上型適合切 3CM 以下的板材，也有專門切大尺寸的木工線鋸機

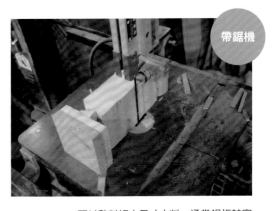

可以整料切大尺寸木料，通常鋸板較寬

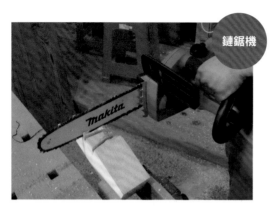

大尺寸初胚雕刻使用，可以改裝尖頭鏈條雕刻導板

　　刻磨機用來做中胚調整刻劃所使用，一般用於較硬的金屬物件研磨，常見的鑽頭有鑽石磨石與鎢鋼滾刀，這兩種通常用來修飾研磨用，木雕師傅則是會安裝木工雕刻用的手把銑刀（球型銑刀），這屬於私人改造的非正常使用狀態操作不當會有彈跳風險造成嚴重傷害，不建議初學者為了求快嘗試。

　　砂輪機可以搭配各式磨石與拋光布輪，針對刀具進行初磨整型與細節拋光，擁有大量刀具修整的必備機器。

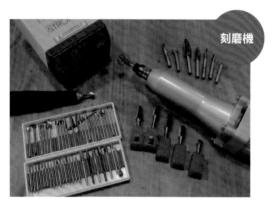

刻磨機

機器轉速較快，僅能做初胚整形，具有相對的危險性，建議等熟悉木雕造型方式後再購買使用

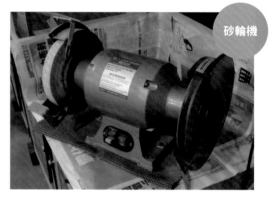

砂輪機

刀具整形的必須設備，可以搭配各式磨石與拋光輪使用

防護裝備

　　木雕全程使用刀鋸設備進行加工，製作時都要全神專注靜心處理，但是多少都會有受皮肉傷的時候，受傷不管做什麼都不方便，建議木雕師傅們用刀的時候還是乖乖戴上防切割手套保護好珍貴的手藝，操作機器設備時要戴上口罩護目鏡。

養成用刀一定戴防切割手套的好習慣

刀傷的應急處理方式，一般皮肉外傷人體有自癒能力，不小心失手先加壓止血，清潔消毒貼上 OK 繃，建議還是去看醫生確保傷口不會受到感染。

Chapter 2
木雕基礎習作

為了快速掌握木雕原理,首先從木料特性、刀具的使用提點,並依次將浮雕、圓雕的基本概念以簡單的造型運用教導讀者;在創作發想部分,可以從圖稿設計、拍攝立體造型設計、黏土參考物製作來建構木雕版型,這裡也不厭其煩地將減法雕刻原理,整理出造型基礎及造型公式,讓讀者在往後創作下刀時,更能順利雕刻實現設計的作品。

木雕基礎概念

一般木雕的技巧大致上分為兩種，「平面浮雕」與「立體圓雕」，**浮雕**就是在平面上依照高低位置建立造型，這種方式比較適合剛接觸木雕的初學者，容易固定木料，單純考慮平面的立體關係，缺點是製作時必須有合適尺寸的刀具才能加工，剛開始通常建議可以先從浮雕文字下手，熟悉木頭結構與刀具用法；**圓雕**則是必須考慮六面體之間的造型關係，可以加工的角度較自由靈活變化，但是需要較強的邏輯推理能力，其他木雕技巧的名稱則是因應製作主題風格而產生的流派，像「根雕」是在較硬的樹根上依據形體進行雕刻創作，三義的奇木巧雕就是這類，「摟空雕」則是先將確定用不到的地方鋸除，再進行雕刻製成像窗花之類的裝飾藝品。

圓雕必須考慮 360 度六面體的造型位置關係

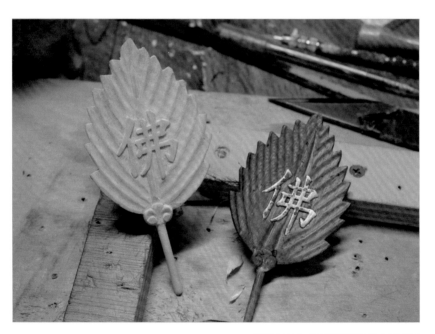

浮雕主要在建立造型細節的高低關係

木頭結構特性

在開始雕刻之前，我們必須先瞭解木頭的結構特性，木頭是由一條一條的纖維緊緊相連所組成的，要在木頭上造型必須將這些纖維切斷才能順利分離，所以它是有方向性的，下刀的方向錯誤就會產生阻力不好加工。簡單判斷的方式可以從切斷面的位置著手，我們可以很清楚的看到木頭紋路的走向，他是直線的，沒有繼續延伸的地方就是他的切斷面，可以看到切斷面的地方有這些一點一點的毛細孔，下刀的時候就要注意這些毛細孔的位置，把毛細孔想像永遠在上面，刀子永遠由下往上削才能順利切斷木紋，方向不對就容易被纖維卡住，力氣大一點纖維就會裂開，這是木頭的結構特性。所以處理木頭。最好的方式就是順著纖維，用橫向下刀切斷木紋，再用縱向下刀分開。

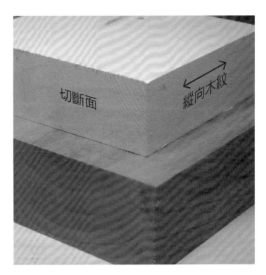

木雕是切斷一根根的纖維來達到造型效果的技術，下刀時一定要注意纖維走向

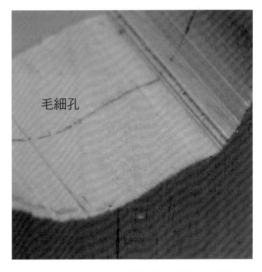

切斷面的紋理與正常直紋不同

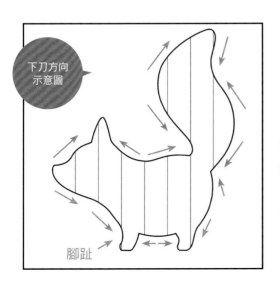

腳趾

Tips

木雕必須順利切斷木頭纖維才能有效分開達到造型效果，橫向切斷縱向分開，刀子永遠在切斷面的後方，由下往上削才能順利切斷木紋，方向不對就容易被纖維卡住。

2-3

用刀方式

　　刀子的加工原理是保持明確的方向滑動來達到切割的效果，操作時只要思考如何正確的掌控下刀角度、順利滑動就能輕鬆達到造型效果，不需要和木頭比力氣，這裡介紹細修時必須使用的精準掌控刀具方式：削鉛筆與削蘋果。

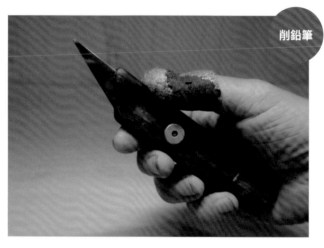

削鉛筆

削鉛筆的方式是以右手食指與拇指拿穩刀子，這樣的拿法，下刀角度會比較靈活容易調整

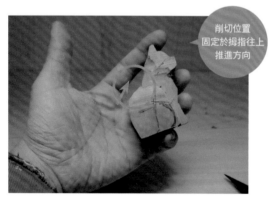

削切位置固定於拇指往上推進方向

左手盡量張開用手指關節緊緊夾住扣住木料，我們需要左手拇指推動刀子前進，虎口盡量不要被木頭影響受到限制，手部才能盡情伸展，這裡為了方便理解（示範）所以沒戴防割手套

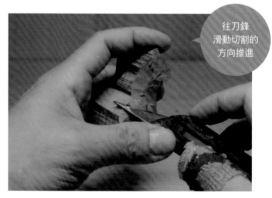

往刀鋒滑動切割的方向推進

固定木料時主要是以希望削切的位置來決定，刀子必須在切斷面後面，由下往上削，右手決定下刀深度角度之後就不動了，左手拇指往刀鋒的方向動就能順利切斷，左手拇指停下，刀子就必須停下來，反覆削減直到造型符合你的需求為止

削鉛筆的方式是以右手食指與拇指拿穩刀子，這樣的拿法下刀角度會比較靈活、容易調整，左手盡量張開用手指關節緊緊夾住扣住木料，我們需要左手拇指推動刀子前進，虎口盡量不要被木頭影響受到限制才能盡情伸展，固定木料時主要是以希望削切的位置來決定，刀子必須在切斷面後面，由下往上削，右手決定下刀深度角度之後就不動了左手拇指往刀鋒的方向推動就能順利切斷，左手拇指停下刀子就必須停下來，反覆削減直到造型符合你的需求為止，越用力削就越大塊，阻力相對也比較大。

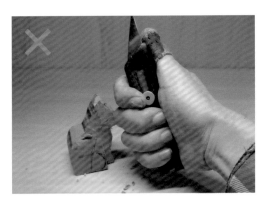

右手刀子握太緊手腕無法放鬆，導致下刀角度過於僵硬

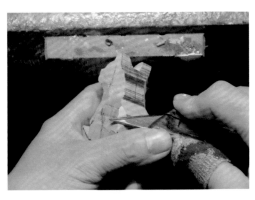

如果左手手指關節力道無法順利固定木料，可以將其抵在桌子邊緣或大腿上輔助固定。

常見的問題是右手刀子握太緊手腕無法放鬆導致下刀角度過於僵硬，左手指沒有用力固定好木料導致虎口受到限制，最重要的還是不確定要削多少，導致下刀角度無法固定，如果手指力道無法順利固定木料，可以將其抵在桌子邊緣或大腿上輔助固定。

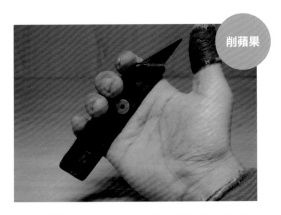

削蘋果

削蘋果的方式以右手手指扣住刀子控制角度，刀子盡量拿靠近刀鋒位置會比較好施力，右手拇指戴個保護用的拇指套，這種用刀方式是以拇指當施力點擺放於刀子前面，手指關節固定好下刀角度後，以掌心的力道往下拉來帶動刀子滑動，以達到切割的效果

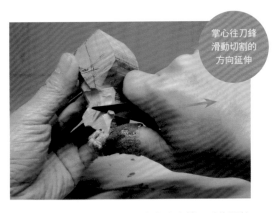

掌心往刀鋒滑動切割的方向延伸

以拇指擺放於刀口前作為施力支撐，手指關節固定下刀角度，以掌心與手腕拉伸進行削減造型

削蘋果的方式是以右手手指扣住刀子控制角度，刀子盡量拿靠近刀鋒會比較好施力，右手拇指帶個保護用的拇指套，這種用刀方式是以拇指當施力點擺放於刀子前面，手指關節固定好下刀角度後，以掌心的力道往下拉來帶動刀子滑動以達到切割的效果，常見的問題是拇指不敢用力的擋在刀子前面，導致沒有施力點造成下刀角度晃動，這種用刀方式會受到掌心限制，通常是不會割到手的，另一 個問題是手指關節沒有扣緊刀子，導致下刀角度過於僵硬無法滑動，下刀時一樣要注意切斷面的位置，盡量從毛細孔後面由下往上削切。

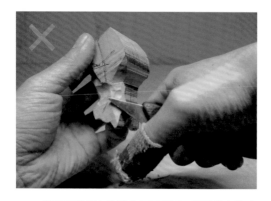

拇指不敢用力的擋在刀子前面，導致沒有施力點，造成下刀角度晃動，這種用刀方式會受到掌心限制，通常是不會割到手的

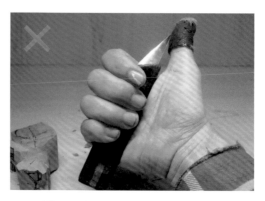

手指關節沒有扣緊刀子，導致掌心無法拉伸滑動切割

2-4

圓雕造型公式

正圓形是所有造型當中最胖、最飽和的狀態，而木雕作法是由外而內，一層一層慢慢削減判斷的造型方式，除非有特殊的造型需求，不然都可以將造型物件拆解成單純的圓柱體與圓球來判斷，所以剛開始接觸木雕一定要先學會削圓柱體，藉此來了解木頭結構特性

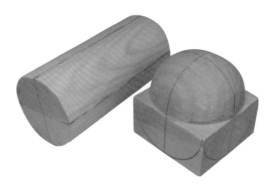

圓柱體與圓球是圓雕基礎入門的重要關鍵

圓雕說明圖

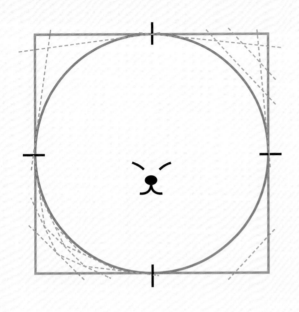

正方形	木塊尺寸
線 段	預留頂點位置
圓 形	實際線條大約位置
虛 線	確定可削減位置

圓雕公式

口訣：邊邊角角用不到／最高點周邊的肉
去掉／身體線條流暢

怪的原因：有原始平面不對／有稜角不對
解決方式：針對稜角勇敢去除

上圖可以看到正方形的木頭如果要變成正圓形，一定要有四個轉折點，這四個點就是我們開始製做木雕時唯一可以假設確定的地方，通常設定在你希望最凸出的地方，比如脊椎、骨盆、肚子這幾個點，一開始就先將這四個點兩側確實降低讓他是最凸出的狀態，但是如果尺寸接觸面積較大我們無法一次削那麼大塊，所以可以用圓形概念來進行判斷，圓形曲線不會有平面與稜角存在，所以可以大膽針對稜角去除，下刀時都針對稜角位置將平面減半，直到可以接觸到頂點為止，頂點找到之後如果還有平面稜角，就表示一開始削切的稜角深度不夠，反覆多次直到變成流暢飽和的曲線為止，不太理解的朋友可以先試著用「圓雕公式」練習削圓柱體。

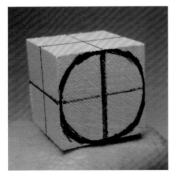

❶ 先在六面體上畫上十字中心參考線與圓形

❷ 先大膽假設將邊邊角角去除，削的時候記得要讓刀子平整的穿過輪廓線，這樣才能確實的去除平面用不到的地方。

❸ 接著針對稜角的部分將平面減半

❹ 轉折點邊緣兩側確實降低，讓其最凸出

❺ 第二次判斷，第一次邊角削得不夠深，再針對稜角將平面減半

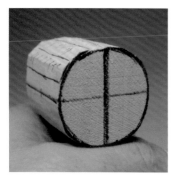

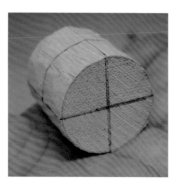

❻ 曲線不會有平面稜角，逐一削減修正至流暢的飽和曲線

❼ 圓形應該是流暢的曲線，不會有平面與稜角存在

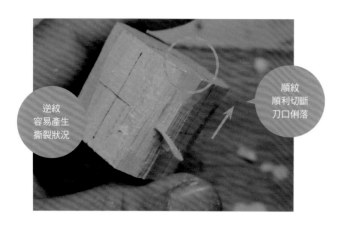

逆紋
容易產生
撕裂狀況

順紋
順利切斷
刀口俐落

　　在這個練習時後應該會發現，雖然都是順著木頭纖維加工，但是四個邊角的其中之一不管怎麼削就是很容易撕裂卡住不容易切斷，這是木頭纖維的生長特性，一個邊角肯定會倒勾逆向生長，這時候只要將木頭上下換個方向加工，或是用橫斷的方式處理，　就能解決這樣的問題了。

基礎浮雕練習：圓形盾牌

材料尺寸：10x10x2cm
準備工具：24,6mm 平口刀、
6mm 圓口刀、斜口刀、三角刀
其他：木器染色劑、線鋸機或
搭建鋸橋

圓形是 360 度無死角的，練習刻圓形可以快速熟悉木頭結構特性，刀子的加工方式與減法雕刻規則，圓形同時也是較容易理解的線條，不太需要擔心刻錯，初學木雕一定要會雕刻圓形。

1. 畫參考輔助線

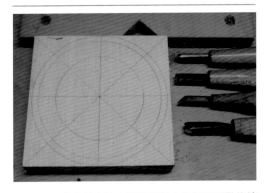

畫十字線對角線，用圓規劃出幾個圓形做後續下刀方向的判斷，圓形的尺寸必須考慮現有的刀子尺寸，太小會很難轉彎加工，這裡畫上中心的十字輔助線幫助我們判斷下刀方向。

2. 斜口刀或三角刀

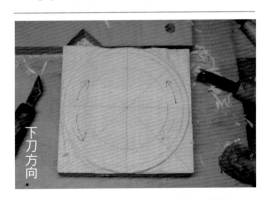

下刀方向

使用斜口刀或三角刀先將圓形輪廓刻劃出來，下刀的時候要盡量保持深度角度與力道的一致性，無法一次到位，多刻劃幾次直到滿意的線條深度為止，這裡示範的是稍微有立體感的半圓盾牌，我用的是約 2cm 的板材圓形直徑約10cm，希望立體一點會將他的邊緣刻到約 1cm深度，但是目前沒有辦法達到那麼深，所以先劃開切斷木紋就好。

3. 圓口刀

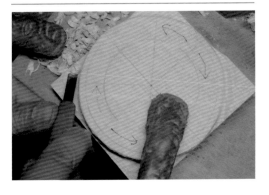

圓口刀用來挖除線條兩側的多餘木料，這裡我們練習的目的是為了解木頭結構特性，所以不建議用敲的，仔細觀察切斷面的位置，調整下刀方向想辦法順利切斷纖維，將中心點與邊緣大概的輪廓找出來。

4. 平口刀

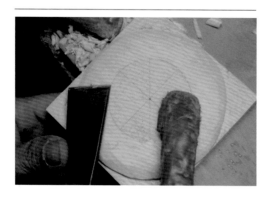

平口刀可以順利的削出外圓曲線，一樣將剛才圓口刀挖出來不流暢的地方整平，要記得刀子是用滑動的方式切斷纖維，一定要小心拿捏力道角度，大圓整形出來之後再描繪盾牌裡的細節圖樣，接下來做細節刻劃練習。

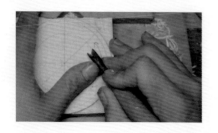

下刀方向

這個練習主要熟悉木頭結構特性與用刀方式，下刀時要注意切斷面的位置旋轉木塊準確加工，搭配擋木製具會比較好製作。

用刀方式

這種細節刻劃拿刀的方式與拿筆一樣，用右手手指關節推動刀子前進，無名指立起來當控制點確保刀子不會亂飛，左手手指扣住木料以左手拇指導引刀子前進確保刀子可以停在想要的位置上，不好固定也可以製作擋木製具輔助。

> 沒有無名指當控制點刀子會亂飛產生危險，一定要思考如何正確穩定的控制刀子

2-6

基礎細節刻劃練習

作品要豐富有趣一定要有生動的細節處理能力，這時候就需要更精準的刀具掌控技術了，初學者在練習時往往不確定自己要刻多少刻成什麼樣子這時候可以找一些現成的玩具或參考物來輔助判斷，只要由高至低去思考物件彼此間的位置關係就行了，先整理出層次再修圓很快就能完成，這裡我們練習基礎的三角形與圓球。

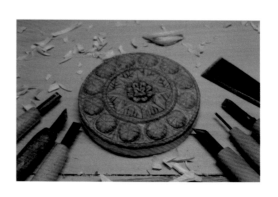

1. 圓球刻劃

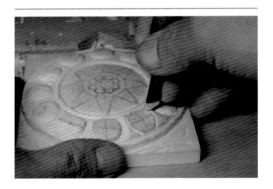

圓球的做法與剛才相同，只不過現在的裝飾尺寸較小所以我們用筆刀製作，首先用垂直的方式將圓型的輪廓切斷，接著用平口刀或筆刀繞圈圈將最高點周邊降低，慢慢加深調整到喜歡的高度狀態之後修圓就行了。

2. 三角形刻劃

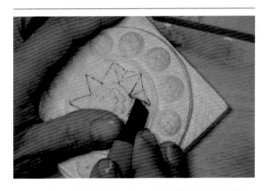

三角形的做法是用刀尖確實的將纖維劃斷以 V 字型的方式來畫出線條，這個可以訓練耐心與下刀的穩定度，首先決定刀尖停留的深度位置，盡量一刀到位，如果太深可以分兩到三次切割直到每個三角形的線條深度是一致的為止，這個用筆刀也可以用刀刃角度接近 45 度的刻線刀製作，刀面接觸面積越大會越穩定。

3. 細節刻劃

完成後可以再用三角刀與圓口刀嘗試做更多的線條表現，這個練習可以用在之後的圓雕作品上面。

4. 染色劑上色

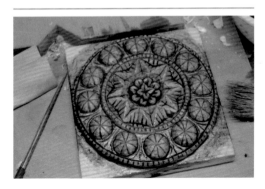

木器染色劑有水性與油性兩種，水性加水，油性加香蕉水稀釋，染色劑有多種色調，可在保持木頭質感的情況下改變顏色，油漆行或木工具店都可以買到

板材曲線鋸切

沒有線鋸機的情況下要鋸切 3cm 以下的板材，可以搭建鋸橋利用手腕垂直鋸切，這個做法與金工相同。

圓雕基礎造型練習：圓球

　　立體造型主要是由六面體所組成，而木雕則是將這六個平面確定用不到的地方去除修飾來達到造型效果，圓球的練習可以快速熟悉掌握圓雕基礎造型方式，順利縮小判斷範圍建立所有線條關係，只要能夠順利在 10 分鐘內削出一顆流暢的圓球，表示你已經能夠掌握木頭結構特性與刀具的正確使用方式，這時候挑戰更複雜的造型就不太容易失敗了。

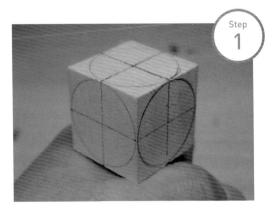

Step 1

準備一個 35x35x35mm 或更小的立方木塊，在六個平面畫上十字參考線與圓形

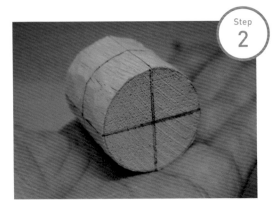

Step 2

首先從縱向結構下手將立方體變成圓柱體（參考 2-4)，縱向結構比較容易拆解，只要刀子順利滑動就不容易裂開

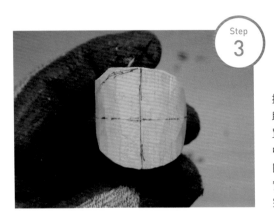

Step 3

接著處理第二個平面，同樣削成圓柱體，剛才削掉的輔助線要記得再補上去，這是我們唯一可以參考判斷的位置，如果不見後續會無法測量判斷導致變形。十字線的中心點是我們做平面造型判斷的參考依據，這些輔助線同時也是我們的輪廓線，下刀一定要穿過輪廓線才能確實的改變輪廓，木雕造型是有關聯順序的，一定要確實完成一面再進行下一步驟才不容易混亂。

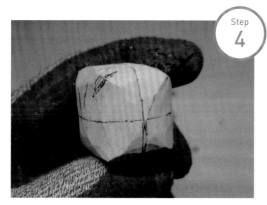

Step 4

最後修圓第三個平面，接觸面積越來越小相對會比較容易加工，只要加工順序對了就能輕鬆完成木雕造型，但是到這個狀態感覺還是怪怪的，我們已經將六面體平面確定用不到的地方都去除了，可是感覺還不是圓型，這是隱藏在木頭當中的第四個平面

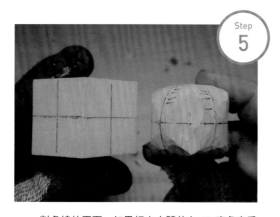

Step 5

對角線的平面，如果把立方體放在 45 度角來看的話他其實也是個平面，這時候我們只要再利用圓雕公式的概念將扇形曲面的兩條線之間的線條修飾成曲線就會變成一個圓球了。

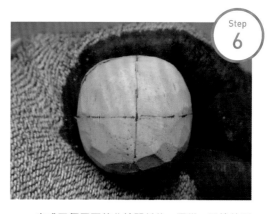

Step 6

完成四個平面的曲線關係後，再從一開始的平面重新做細節修正，一樣先調整輪廓後畫輔助線重新修圓，反覆這樣的順序多次直到造型線條符合你的期待為止。

 tips

判斷整體輪廓可以閉一隻眼睛觀察線條會比較明確。

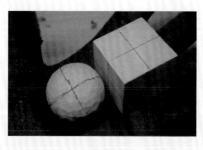

圓球

圓球應該 360 度流暢沒有稜角的曲線，放在桌面上應該能順利滾動

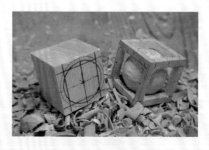

籠中球

圓球進階練習，籠中球思考關鍵在於如何順利切斷纖維來達到造型效果。

圖稿設計

木雕製作時必須考慮木頭的結構特性與刀具的加工能力，並非所有造型線條都可以輕易加工完成，設計時要盡量將較脆弱的部分安排在直紋的方向，以避免在加工過程產生推擠斷裂，太細或轉彎幅度過大都容易斷裂，除非用的是結構紮實較硬的木料對刀具的掌控能力很好，或是分件改變木頭結構處理才能避免這些問題。

木雕造型設計使用的是工業製圖的方式，我們必須考慮六面圖之間的關係，一般如果是簡單對稱的物件只需考慮三視圖就行了，**三視圖**是以投影法的方式將物件的外型輪廓截取出來，不能有透視的線條影響，繪製時更必須考慮各個面向的位置關係，所以通常會打格子拉輔住線判斷，或是先鋸切好一面後再進行另一面的繪製判斷。

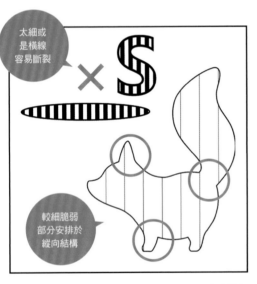

脆弱細節盡量安排在直紋方向，太細或轉彎幅度較大都容易斷裂

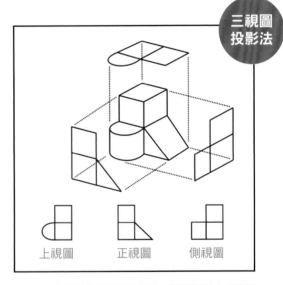

工業製圖的三視圖投影法，這種製圖方式強調理性與位置關係，廣泛運用在工業設計產品上

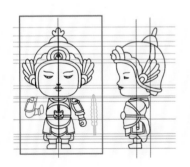

正視圖與側視圖繪製，記得拉輔助線確認位置關係

很多朋友詢問不會畫圖怎麼辦？！我們可以用玩具或黏土製作參考物件，以拍照的方式拍攝三視圖後，丟進向量軟體內拉截點描繪輪廓微調尺寸細節，向量軟體使用 illustrator 或免費的 inkscape 都可以。

拍攝時盡量與物件保持平行避免廣角與透視影響位置關係

拍攝立體造型設計三視圖

紅線 木塊尺寸　　藍線 初胚鋸切預留空間

減法雕刻用的初胚鋸切版型只考慮外形不考慮內部細節

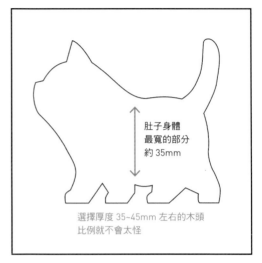

肚子身體
最寬的部分
約35mm

選擇厚度 35~45mm 左右的木頭
比例就不會太怪

inkscape 描繪輪廓，向量軟體可以做細節微調
自由縮放尺寸

確定製作造型後只須將每個部位拆解成圓柱體
來思考，測量最寬最胖的部分尺寸就是我們所
需要的木塊尺寸

至於要選擇多大塊的木頭製作，只需測量圖案裡最寬的圓柱體部分挑
選尺寸比他大一點的木料就行了。

2-9

黏土參考物製作

珍貴的木頭往往僅有一塊，一旦失手經常會造成遺憾的結果，所以在動刀之前木雕師傅通常會製作黏土參考物件，幫助熟悉暸解雕刻物的造型關係，不管什麼土都可以拿來製作模型參考物件，像紙黏土、油土、木節土或陶土都可以，只要操作方便能夠協助你確認形體位置關係就行了，比較特別的是大部分土的使用都必須搭配骨架使用，土堆的越厚越重越容易垮掉，越厚內部越難乾燥。

骨架製作的原理主要在於提供黏土有效的支撐，所以只要是穩定、紮實、容易塑型的結構材質都可以利用，常見的有鋁線與鋁箔紙，或是報紙與保麗龍之類的做底材包覆，為了讓土容易包覆在上面不容易脫落，方法有很多種，比如可以在粗鋁線上多纏繞一層細鋁線，在報紙或保麗龍上黏附紗網，或者用塑鋼土固定鋁線的接合處，防止因鬆動造成後續補土的位移。

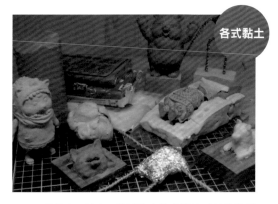

各式黏土

紙黏土、油土、精雕油土這些都可以於美術社購得，鋁線、鋁箔紙與固定用的塑鋼土可以在五金百貨購得

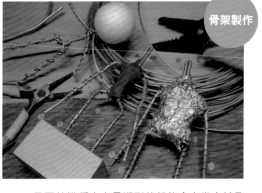

骨架製作

只要結構穩定容易塑形的都能拿來當底材骨架，加木塊可以有握持空間，不會在捏塑過程中因直接觸碰損傷原型細節

紙黏土的操作方式以推壓的方式來塑型，沾點水可以幫助稀釋黏著，先用薄土層包覆底材，待乾之後再逐一添加細節削減修整，要快乾可用吹風機烘乾，主要使用一般黏土的塑型工具筆刷之類。

「**油土**」有分一般彩色油土較軟，可以快速塑型但不適合塑造細節，可以用來製作模具之類，「精雕油土」很硬，必須加熱軟化後才能順利操作，加熱的方式有很多種，可以隔水煮沸加熱，烤箱，吹風機等方式。油土不會乾燥所以可以不停地修改調整細節，它的操作方式比較接近減法雕刻，先軟化成泥狀堆土到所需的狀態，再用刮刀工具整平推壓出細節，作品完成後可以回收使用。

紙黏土是以薄層沾黏堆疊的方式製作，乾了之後也可以用刀片削減砂紙研磨

油土可以快速塑型回收使用，便宜的精雕油土超硬不好操作，建議找比較專業的油土使用，這裡用的是百申進口的日本汽車油土

另外還有質地較細緻的「石粉黏土」，接近油土但是可以用烤箱烤硬的美國土這類公仔原型製作用的材料，不擅長畫三視圖、立體空間感不好的朋友，都可以用這樣的方式製作原型拍照參考使用。

木雕造型順序

減法雕刻比較特別的地方在於它是有順序性的，必須逐一削減判斷才能順利完成造型需求，這是初學者比較容易忽略的重點，往往因為不確定自己想要的造型線條又害怕失敗導致無法順利完成。

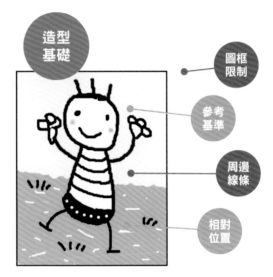

找到參考基礎後建立周邊線條決定相對位置，結構完成後才能做細節調整

木雕造型順序與畫圖相同我們必須先決定一個部位當作參考基準，接著從基準開始建立相對位置關係，所有結構完成之後才能開始進行細節調整。比如說我們要刻一個人，可以先決定頭的尺寸位置，接著從頭決定脖子長度與肩膀寬度，再從肩膀決定身體長度與手臂位置，來到腰間再決定腳的長度，結構完成之後再重頭開始逐一調整修正，每個位置間都有關聯性，所以不知道從哪裡開始下手的時候要大膽假設修圓來縮小判斷範圍，千萬不要到處亂削，這樣容易失去推理的參考依據，造成混亂影響後續的造型關係。

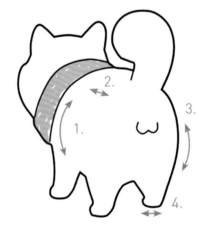

造型公式

① 建立參考基準
② 連結周邊線條
③ 決定相對位置
④ 調整尺寸
⑤ 修圖

不管什麼造型都是一樣，大膽假設參考基準，像動物的頭部與肚子都是獨立的圓球與圓柱體，確定參考基準的線條尺寸後，在建立背部屁股的線條關係，屁股決定後調整尾巴與腳的輪廓位置關係，確定尺寸後修圓，整體造型關係確定後，再從頭或肚子開始依序進行修正細節刻劃。

浮雕小鳥

●範例尺寸：10x10x2 cm
●使用刀具：24mm 平口刀、
12mm 圓口刀、9mm 斜口刀、
三角刀、筆刀
●其他：水性的壓克力樹脂塗料

　　浮雕是初學者入門比較容易理解上手的雕刻作法，缺點是他必須用到較多尺寸的刀具，得會磨刀才能順利操作，圓雕作品的表面細節處理也會用到浮雕技巧，所以這是一定要學會理解的基本技術。

Step
1

首先用描圖紙將圖稿描繪在木頭上，大小可以木料或現有刀具尺寸進行調整。也可以用噴膠 直接將圖稿黏在木頭上。

Step
2

先將圖案外框周圍木紋橫向切斷，這時候不急
著考慮細節，確保後續有足夠支撐結構。

Step
3

用圓口刀以敲擊的方式去除邊框周圍的木料，
搭配夾具與擋木治具會比較容易製作，這裡希
望有多一點層次關係，所以降低 12mm

Step
4

以分件的方式決定身體結構的高低差位置關係，
由高至低逐一削減。

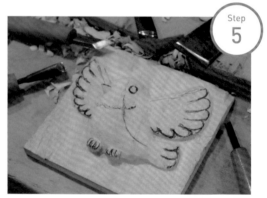

Step
5

畫身體與翅膀轉折點修圓，整理位置關係，描
繪細節準備刻劃

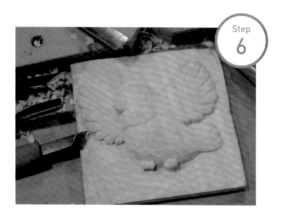

Step
6

最後輪流使用三角刀、筆刀與圓口刀刻劃更多
細節紋理。

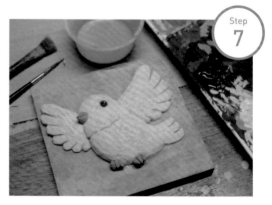

Step
7

這裡用水性的壓克力樹脂塗料（水泥漆或木器
漆）示範，加水稀釋可以暈染，沾少許顏料可以
乾刷上色。

圓雕鯨魚

●範例尺寸：13.5x 40x3.5cm
拼接魚鰭尺寸寬約 1cm
●使用刀具：尖尾刀
●其他：水性色鉛筆、砂紙
60.100.180.320.400

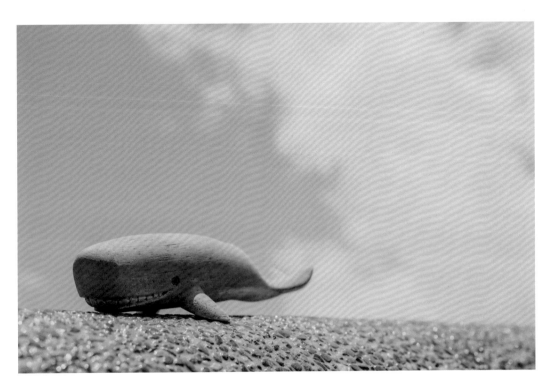

簡單造型的對稱物件只需畫側視圖就行了，這裡凸出的魚鰭我們用拼接的方式製作，一開始初胚鋸切可以參考 22 頁 1-6 的範例。

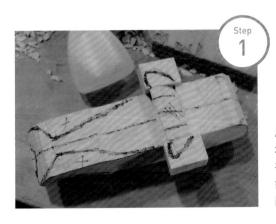

Step
1

用膠狀的快乾膠黏上魚鰭尺寸的木塊，這裡要注意木紋方向，盡量拼在同一方向加工時比較不容易出錯，拼的木塊尺寸可以大一點慢慢削減。

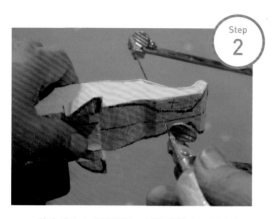

Step 2

將木塊夾在桌子邊緣，用線鋸將上視圖確定用
不到的大面積去除。

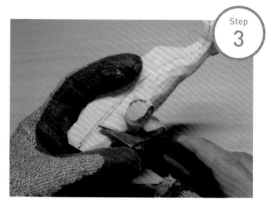

Step 3

畫上四面的轉折線，先將魚鰭與尾巴以外的身
體修圓，魚鰭分開的處理方式先橫向切斷木紋
再縱向分開，下刀時要注意切斷面的位置，刀
子只要能順利滑動小心拿捏力道就不會斷裂。

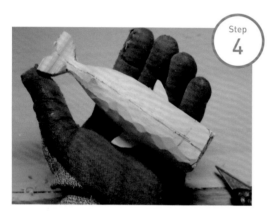

Step 4

身體變成圓柱體後，決定上視圖頭部的轉折點
位置進行修圓與身體線條修正

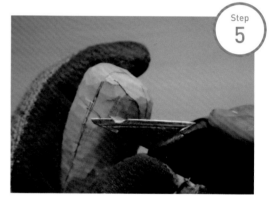

Step 5

正視圖側視圖與上視圖線條都確定後，建立 45
度角的扇形曲線連結

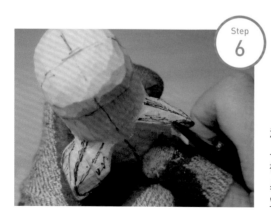

Step 6

決定正視圖側視圖身體與魚鰭位置後畫
上中心轉折線，將多餘的部分去除，這
裡比較容易斷裂，可以盡量朝有支撐的
身體方向下刀，或是用拇指擋在削切位
置上做支撐。

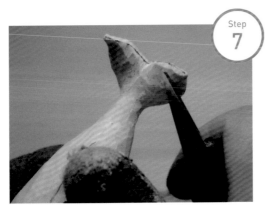

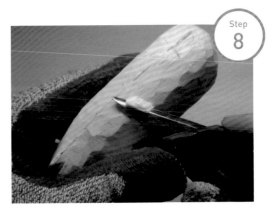

決定身體與尾巴的關係，調整尾巴上視圖與側視圖輪廓畫上轉折線修圓，這類比較薄的物件只需將邊緣打薄就行了，中間保留厚度比較不容易斷裂，魚鰭的厚度也是這樣處理。

結構完成後可以做刀痕紋理刻劃，大刀痕的做法有點類似畫弧的感覺滑動割起來，關鍵在於下刀時要用較大的力道與明確的線條感覺進行紋理切斷加工而已，只要能順利修圓整型就不必害怕失敗了。

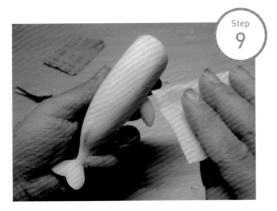

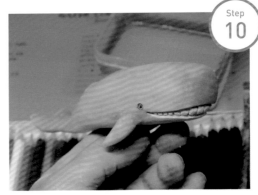

砂紙研磨可以做出細緻的表面，軟木從 100 整平、180 細磨、320 磨到 400 號，硬木從 60 號開始整平，超過 400 號一般就很難感覺出差異了。

水性色鉛筆上色，使用沾水暈染的效果。

進階挑戰：坐姿小貓

完成簡單的基礎造型之後，相信大家都躍躍欲試，想要開始挑戰更複雜的造型動態，這裡示範如何運用基礎的工具與造型規則，來完成一隻坐姿小貓

●範例尺寸：45x45x70mm
●使用刀具：美工刀或斜口刀、平口刀或圓口刀
●其他：砂紙、水泥漆

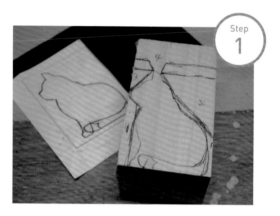

Step 1

坐姿小貓的造型有多一條在側邊的尾巴，在設計時要考慮尾巴的木料空間，木頭不夠大塊可以使用拼接的方式增加。

選擇木料尺寸時記得預留鋸切固定的夾持空間，安排鋸切順序考慮的是加工固定的穩定度，接觸面積越大越穩定越好鋸。

Step 2

側視圖鋸切，先用直線將大面積去除，再用曲線鋸處理複雜線條的部分，最後再將耳朵與固定空間分離。

初胚鋸的時候都盡量在線外不考慮細節，這樣就算鋸歪了一點也還有修正空間，木雕無法一次到位，一定要按部就班的慢慢處理。

Step 3

正視圖鋸切，先畫出大概的體形輪廓，這個造型比較特別的地方在於突出的尾巴，選擇木料時有預留他的位置，在畫正視圖的中心線時要考慮到這一部分，小貓通常是扁長形的，所以正面我們用直線鋸出錐形就可以了，考慮鋸切的固定空間，尾巴部分先橫斷木紋就好不急著分開。

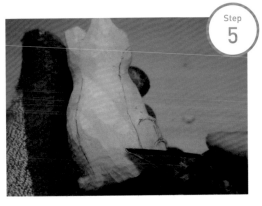

初坯完成後，接下來是中胚修圓，建立整體的位置關係，縮小判斷範圍；坐姿小貓的脖子是單純的圓柱體，所以先修圓當作參考基準，要先做獨立的頭形也是可以，只不過對初學者來說壓力會比較大，導致遲遲不敢動手，可先完成脖子後再調整頭部尺寸位置與身體關係會比較合適。

接著從脖子建立背部的線條關係後決定尾巴位置，同樣用圓形的概念調整到線條流暢、飽和曲線看起來順眼的狀態，現在還無法判斷細節位置，要削多少則是依自己想要的感覺決定的，製作時可以多準備一些小貓照片當作參考。

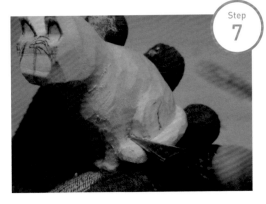

前面則是以脖子來決定前腳與手臂的位置，再從手來決定大腿位置與小腿的關係，確定後將上半身線條調整至順眼的狀態。

先決定側面大腿位置輪廓再畫轉折點的參考線修圓既可。大腿這類有下刀角度限制的部位，必需仔細的控制刀具切斷木紋，可以用壓斷或割斷的方式處理才能有效的分開，只要充分了解木頭結構知道自己要切哪裡、要切多少，很快就能掌握了，這些技術還是得靠大家自己決定思考判斷，多練習才能順利上手。

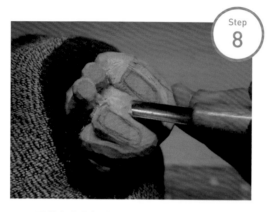

Step
8

刀鑽角度的部位很難用尖尾刀滑動切割，可以用合適尺寸的平口刀或圓口刀以推進壓斷的方式處去除乾淨，這兩種刀型只要磨得夠利，也能無視纖維走向順利的在切斷面上雕刻。

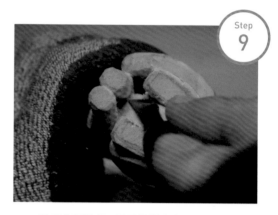

Step
9

狹窄的縫隙處，則是想辦法拿捏下刀角度切斷分開纖維。

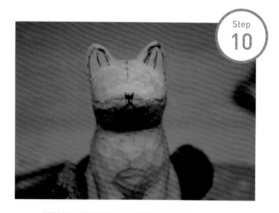

Step
10

從脖子判斷調整出正面頭型輪廓，接著畫出頭型的十字輔助線，調整上視圖建立 45 度角關係的圓球狀態，完成大概頭型之後，重新修正頭部與脖子的位置關係，接下來要開始進行細修調整。

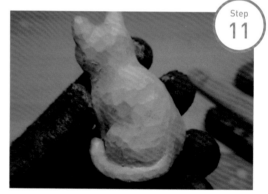

Step
11

細節調整，中胚修圓的目的是為了建立整體的位置關係，位置對了細節就相差不遠了，一樣從脖子開始推理削減出想要的線條細節，這裡主要參考肌肉或毛髮紋理依照自己想要的感覺進行雕刻。

 tips

不確定的部位可以先做黏土模型進行確認位置關係，靠的是觀察與邏輯推理，將最突出的部位當作參考基準，慢慢降低建立層次來達到造型效果。

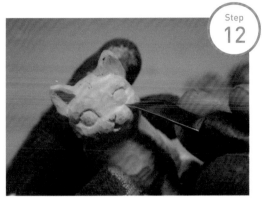

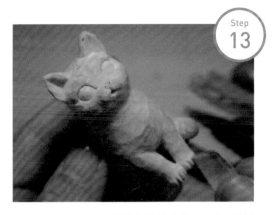

Step
12

Step
13

最後以浮雕技巧雕刻表情細節,這部分可以參考 2-6 的細節練習,關鍵在於下刀之前得先確定自己想要的造型關係,不確定可以參考玩具表情的位置關係,並且先在碎木料上練習思考正確的加工順序與用刀方式。

去除毛屑,用砂紙對折的邊角將刀子清不乾淨的毛屑去除。

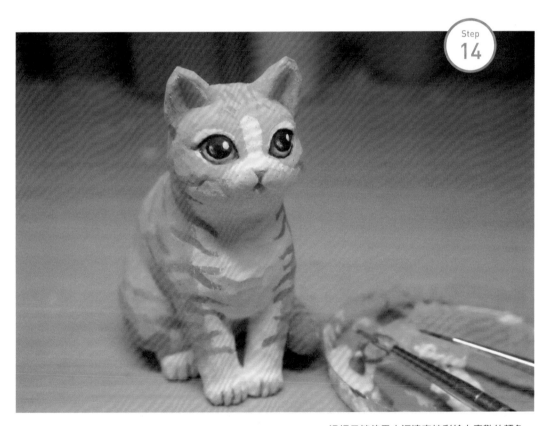

Step
14

這裡示範使用水泥漆直接彩繪上喜歡的顏色。

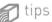 tips

水泥漆也是壓克力樹脂塗料,本身含有填縫劑飽和度較高,缺點是可選擇的顏色不多容量較大,必須自行分裝調色,希望色彩飽和度較鮮艷可以先刷一層白色打底。

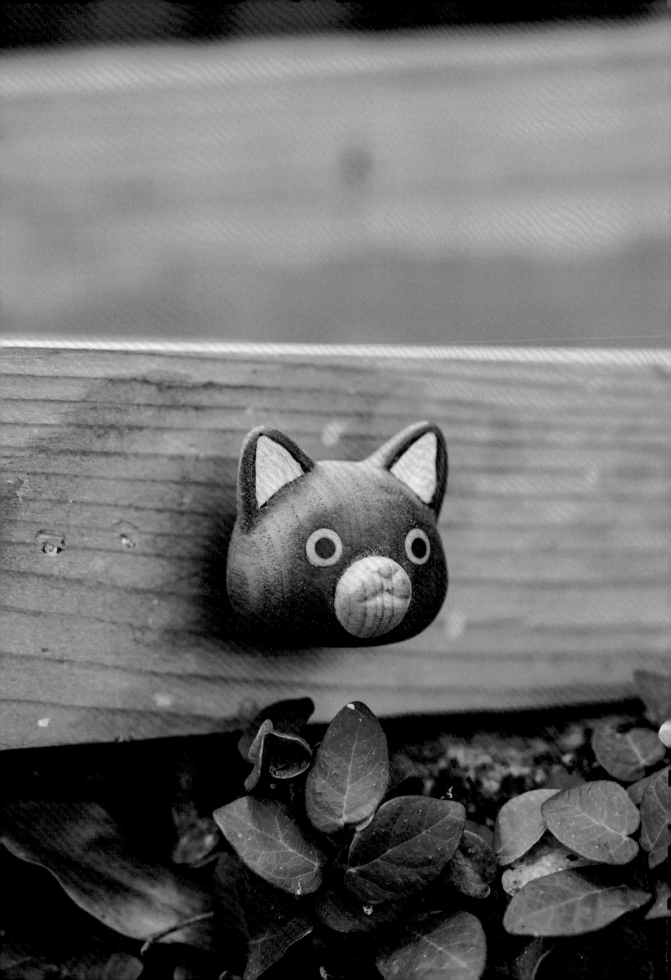

Chapter 3
飾品小物製作

喜歡木頭的質感的人，隨時都將這些東西
配帶在身邊，而加工的固定方式以及材料的選
擇，便是需要留意的一個重點；握在掌心的小
物，在雕刻製作上木料的取得及工具的使用是
最簡便、容易上手的，但細節的刻劃也是需要
多加小心。

製作飾品小物建議使用高級的傢俱木料製作，可以向專業的木工廠詢問是否有零碎的餘料出清，這樣的木頭雖然較硬，但是有多種顏色可以搭配呈現出來的質感細緻會比軟木更加優秀，更能長久保存不容易對人體產生影響。

小物製作的重點在於加工的固定方式，

因為物件較小所以在設計時都會預留一段木料讓我們可以握持順利加工，甚至設計治具輔助固定，處理較硬的木頭所使用的刀具就要升級了，越厚越好的鋼材刀片越能提供足夠的力道支撐，越薄則是越容易切入，初學者可以選擇較厚的切出小刀使用，進階則可以用高速鋼鋸片自製尖尾刀使用。

傢俱木料多為無結無裂痕孔洞的特選料成本很高，像這樣一小塊餘料都要好幾十塊所以一般家俱廠都捨不得丟，偶爾網路上會有出清餘料的資訊出現。

適合硬木的刀具，越厚越好的鋼材刀片越能提供足夠的力道支撐，越薄則是越容易切入，初學者可以選擇較厚的切出小刀使用，進階則可以用高速鋼鋸片自製尖尾刀與筆刀使用。

製作飾品則是搭配各式的飾品五金耳環掛勾、項鍊、胸針、吊墜到抽屜把手，鏡子、掛鐘這類，都可以在手作材料行買到合適的五金配件主要以螺絲與膠合固定，這是木頭的有趣之處，它可以自由加工與許多材質結合。

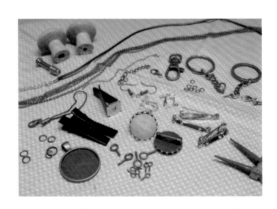

在手工藝材料行都可以買到的**飾品五金配件**

恐龍耳環

- ●範例材料：胡桃木
- ●範例尺寸：20x12x40mm
- ●使用刀具：弓形鋸、平口刀、
 尖尾刀、筆刀
- ●其他：耳環掛勾、C 圈、羊眼釘

Tips
耳環五金固定的方式有分夾式
與掛耳式，透過鍊條或繩索連
接吊飾

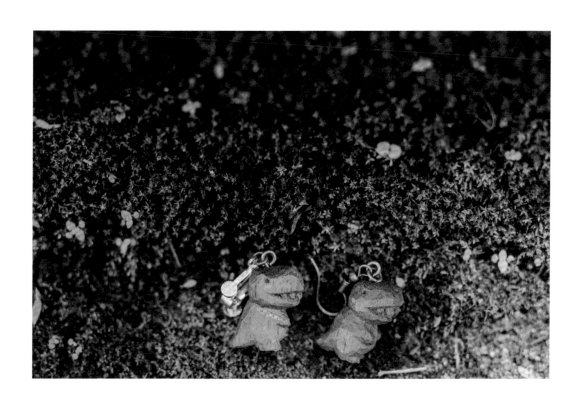

Step 1

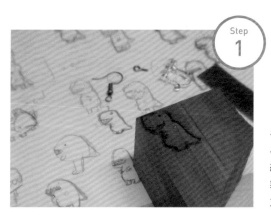

小物設計圖草稿要求不高，物件較
小可以加工的細節有限，太細木頭
結構也容易斷裂不好加工，主要以
製作的樣式選用五金與作品尺寸作
為思考設計重點

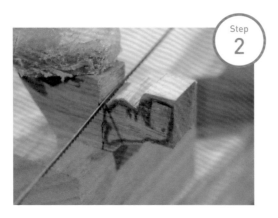

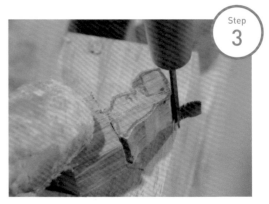

挑選適合尺寸的木料先用鋸子整理出尺寸與線條較複雜的側視圖輪廓初胚，較小的物件可以直接用橫斷的方式定位，接著再用刀子雕刻去除就行了，這裡要多保留加工的握持固定空間先不急著將物件分離

用平口刀或尖尾刀整理出側視圖輪廓，只要給木料足夠的支撐就能有效的進行切斷作業

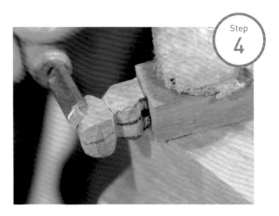

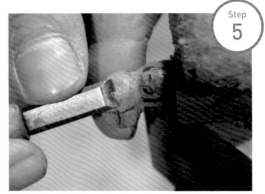

畫出你想要的正面造型，一樣用鋸子與刀子將多餘的部分去除

最後畫上四面的轉折點將上視圖，與 45 度角修圓連結之後就能將底座分離了，這個概念可以運用在各種木雕加工上，大面積處理需要較大的受力才能輕鬆處理，所以必須容易固定，細修則是利用刀子的切割特性進行微調，這時候就要有靈活的下刀角度了

Step 2

Step 3

Step 4

Step 5

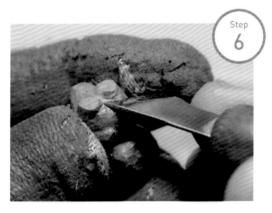

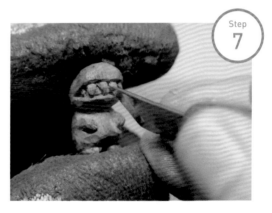

兩腿間的小洞用筆刀刀尖仔細拿捏角度，壓斷纖維再將其縱向分開，無法一次到位一定要耐心處理喔

細節刻劃則是在刻好的造型上，依據你想要的感覺建立層次關係

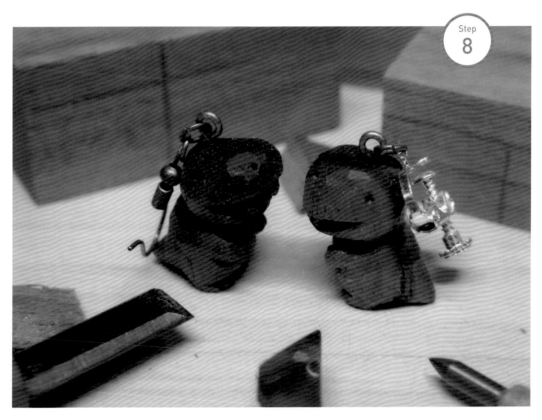

造型完成後，可以選擇上色或上油處理保護，最後鎖上羊眼釘，接上 C 環與耳環五金結合就完成了。左邊深色是胡桃木，這款木頭削起來很酥脆，只是毛孔較粗，右邊則是柚木削起來滑順，油脂豐富。

綿羊胸針

●範例材料：楓木
●範例尺寸：55x45x10mm
●使用刀具：弓形鋸、平口刀、
圓口刀、斜口刀
●其他：胸針五金、AB 膠

Tips

胸針五金有分鑲嵌式與螺絲
固定式，做法主要是以浮雕
為主。

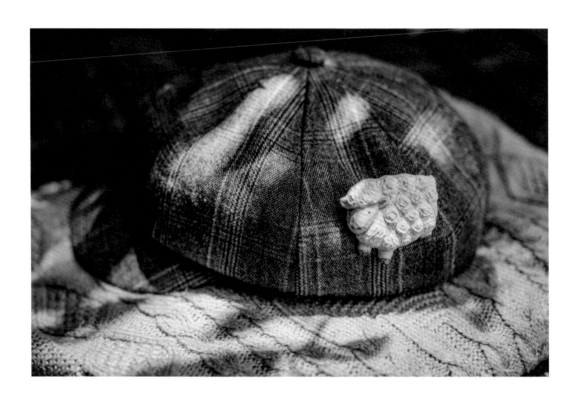

Step
1

浮雕設計圖可以直接使用平面插畫調整
到所需大 小後裁切製作，依照五金尺寸
選擇適合的木板， 將圖稿描繪在木頭
上，有線鋸機的朋友可以直接 用完稿噴
膠將其貼在木頭上，這裡示範以大家可
以在家不插電製作為主

搭建鋸橋將木頭輪廓鋸切下來，鋸橋也可以直接向金工具店購買銼橋使用，許多開發中國家的窗花藝品仍然使用這種方式，關鍵在於手腕放鬆增加鋸齒與木頭的接觸次數，大量製作需求可以添購線鋸機。

接著將木頭貼在紙板上再黏在木板上方便後續加工固定

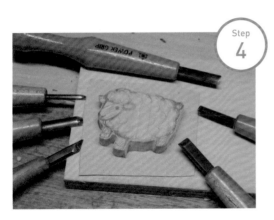

較硬的家具木料可以使用三木章的雕刻刀組，他們的刀子出廠就很利可以直接使用也很好磨，首先用筆決定各部位的位置高低關係

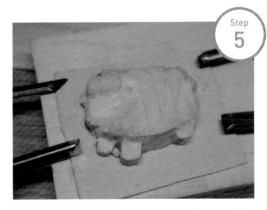

先用平面整理出高低差的位置關係

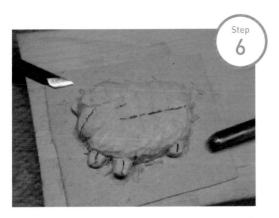

畫輔助線將各個部位修成曲線

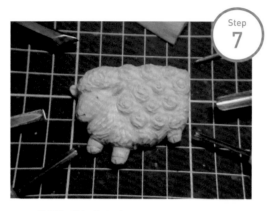

Step 7

將紙板與固定木料分離，決定細節樣式刻劃完成

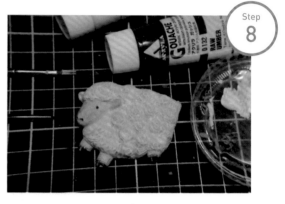

Step 8

以不透明的壓克力顏料乾刷上色

不透明的壓克力顏料飽和度比一般壓克力顏料好很多，許多木雕藝術家都會使用這種顏料取得較好的質感，缺點是成本很高。

Step 9

將雕刻好的飾品固定在胸針上，木頭與金屬接合必須使用金屬專用的 AB 膠。
左邊小胸章使用非洲紅木，右邊楓木是較容易取得的偏白色木料，一般用來做球棒。

小貓把手

●範例材料：櫻桃木本體 鑲嵌
楓木櫸木黑檀木
●範例尺寸：35x35x40mm
●使用刀具：弓形鋸、平口刀、
尖尾刀、筆刀
●其他：螺絲

Tips

抽屜把手之類的五金原理其實
很簡單，主要靠螺絲固定讓把
手可以容易組裝拆卸，考慮
把手的耐用性可以加裝內牙螺
母，讓他不容易磨損更加耐
用，這裡示範使用不同木料鑲
嵌拼接的方式製作。

Step 1

不同色調木塊拼接設計時考慮的是機器加
工的拼接分件，機器加工比較能夠精準裁
切出平整表面，手修拼接只是需要更多時
間細心處理，比如這裡的白色鼻子範圍可
以鑽孔鑲嵌後再進行雕刻，一般比較舒適
的握把尺寸約 27mm 左右。

Step
2

將圖案安排在木頭上，這裡比較脆弱的是固定
的螺絲孔，所以要將臉部設計在切斷面上，畫
好正視圖與側視圖後決定鼻頭鑲嵌鑽孔位置，
要準確定位最好使用鑽床與尖尾的木工鑽頭。

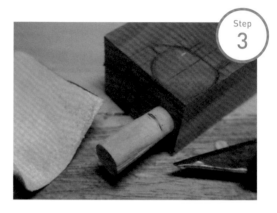

Step
3

用刀子削出鼻頭圓棒用砂紙以旋轉的方式調整
到適合尺寸接合，這裡拼接使用欅木拼接可以
使用木工膠或快乾膠。

Step
4

以鋸子與刀子將側視圖輪廓整理出來，做法與
之前的恐龍相同

Step
5

接著將正視圖輪廓整理出來，下刀的時候要記
得注意紋路走向，切斷纖維才能順利分開

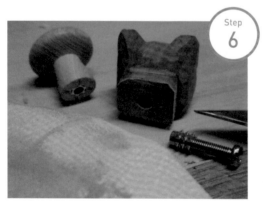

Step
6

整理好後將把手鋸切下來，以砂紙整平
底部鑽出適合的螺絲孔尺寸，內牙螺母
也是在這個時候裝上去。

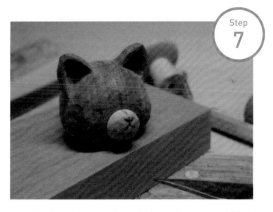

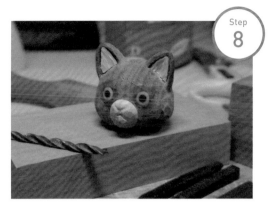

畫上四面轉折輔助線將上視圖與 45 度角連結修圓就完成整體輪廓了，接著做鑲嵌定位刻劃。

選擇合適的鑽頭鑽孔後削圓棒塞進孔洞後再削切調整，不規則孔洞可以先用遮蔽膠帶貼在上面描繪輪廓，在貼在木頭上鋸切削減鑲嵌。一般常見容易取得最黑的木頭是黑檀，白色則是楓木

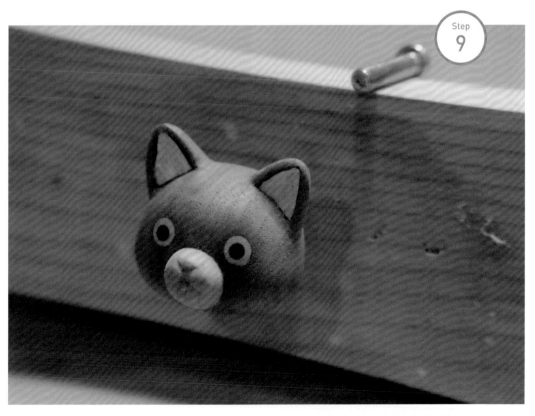

單孔把手一般是用螺絲穿孔固定在面板上，許多裝飾用的家庭配件都可以用木頭替代製作，這裡用砂紙研磨至光滑塗裝使用傢俱蠟，用布拋光擦到具有光澤感。

Chapter 4
木偶公仔製作

木偶製作的關鍵在於可動關節的設計,常
見的有懸絲偶用的三缺榫關節,動偶用的卡榫
關節與自由度高的球體關節等,主要看製作目
的來設計關節的固定方式,木雕造型製作的方
式則是相同的,只是必須多考慮可動分件與卡
榫定位的問題。

懸絲偶原理：小木偶

戲劇木偶重在角色於舞台上的演出，對關節要求鬆散的可動性與穩定性以利繩索操控，連接處可以用服裝遮掩在設計製作上會顯得比較自由，設計時考慮的是操偶動態的表現來決定絲線安排與關節製作，整體的感覺會像是吊飾一樣自由擺動，連接處常使用銅釘或繩索作為軸心固定操偶用的木料一般會選擇較輕的樹種避免造成操偶師運動負擔。

● 範例材料： 白木
● 範例尺寸： 60 x 45 x 150 mm
● 可用材料：銅釘、銅棒、羊眼圈、棉繩等，穩固並且容易維修取代的材料都可以

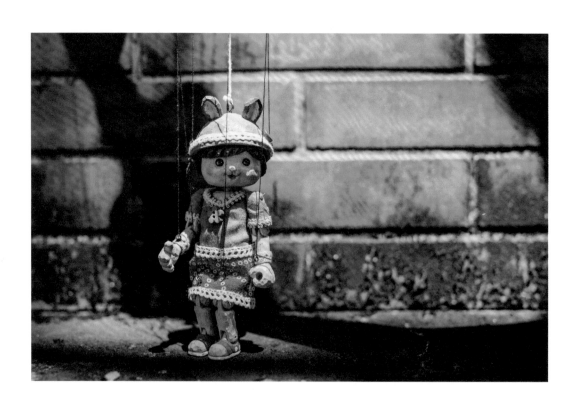

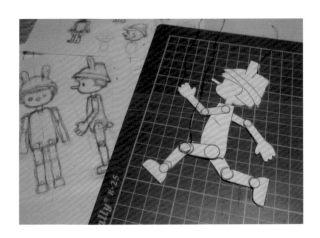

懸絲偶設計的概念與皮影戲偶和布袋戲偶相同，著重在舞台表現的可動性，設計造型的時候可以 1:1 的方式繪製方便後續取材放樣作業，所有造型都可以拆解成圓球與圓柱體的方式分件製作，具有結構性的造型可以掃描草稿進電腦裡以向量軟體描繪編輯調整細節，繪製時一樣考慮三視圖確定自己所希望的造型樣貌。

 tips

這裡可以看到每個零件關節上都有圓球，鋸切材料時就要把這個部位納入考量零件長度才會足夠，先用刀子把側視圖輪廓線條整理好再決定正視圖的卡榫位置關係。

木偶各部結構

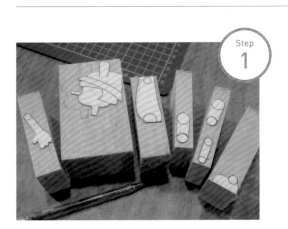

Step
1

將圖稿貼在紙板上切割下來做為放樣板，所有零件以圓柱體的概念放樣描繪在木頭上。

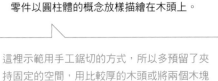

這裡示範用手工鋸切的方式，所以多預留了夾持固定的空間，用比較厚的木頭或將兩個木塊黏在一起鋸切，可以同時鋸切加工一對物件。

Step
2

將側視圖大概輪廓鋸切下來，記得加工物件時要先預留夾持固定空間

以圓柱體直線的概念將正視圖尺寸鋸切下來，完成後將底座分離，製作較大尺寸則是先把正視圖輪廓鋸除在分離，小物件只要之後再用刀子整理就行了。

三缺榫結構是木工基礎的公母榫接方式，將立方體各分成三份鋸切加工後對接，木偶則是常用這種方式以圓棒當軸心固定，所以我們在畫圖的時候都要考慮圓周的旋轉空間。

這裡肘關節介紹常用的三缺榫結構，設計時主要以演出的表現來決定關節的可動性，絲線偶本身的重量也決定操縱時可表現的動態，太輕太重都會有所影響主要靠經驗拿捏。

用線鋸將三缺榫多餘的部分去除，懸絲偶要求鬆散靈活的可動性，所以不需要太精密。

 tips

關節偶或家具就必須要精準才能有穩定的結構性了，這時候都先考慮直線就好，細節等關節組裝後再慢慢調整。

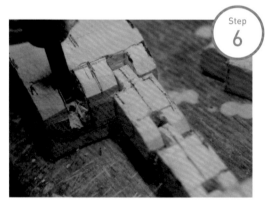

不穿透的嵌槽可先鑽孔後再以平口刀切斷纖維來達到挖孔效果，這種作法雖然比較複雜，但是可以限制動態，讓木偶外型更加美觀。

 tips

像這裡的膝蓋如果用不穿透的嵌槽設計就不會有向前骨折的動態產生，就算穿短褲膝關節痕跡也不會太明顯。

脆弱的關節部位，可以用液狀快乾膠做結構補強再進行加工。

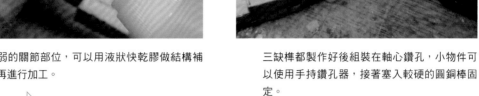

以軟木製作太小太細的關節都容易斷裂，動偶更是經常會磨損折傷，這樣做可以增加關節零件壽命。

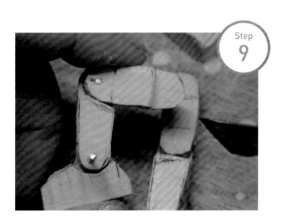

三缺榫都製作好後組裝在軸心鑽孔，小物件可以使用手持鑽孔器，接著塞入較硬的圓銅棒固定。

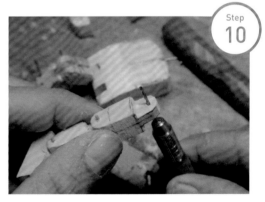

調整關節可動空間，銅棒裝上去後，再依照可動範圍慢慢地去除卡住的木料部位。

有製作經驗之後，在設計時可以把這些確定必須去除的部分納入考量，後續加工就會比較順利了。

懸絲偶的四肢必須要能夠靠自身重量下垂，才能順利掌控，太緊太鬆或是不流暢都會影響動作，這時候可以用鑽頭旋轉把公榫的孔徑鑽大一點，太厚可以削薄一點。

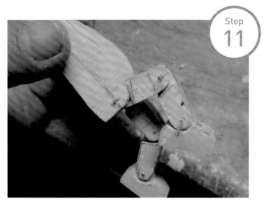

將雙腿與身體組裝起來調整關節的可動範圍，這種懸吊的固定方式是比較穩定的做法，缺點是動態容易受到限制。

手部主要以鐵釘或繩索固定，在固定前先調整正視圖的體型輪廓。

也可以不挖嵌槽使用螺絲直接從外部上鎖的固定方式，需要有足夠的固定空間較常用於大尺寸的作品。

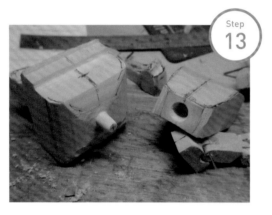

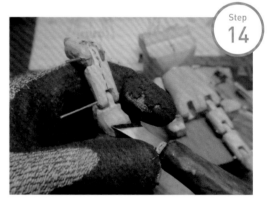

頭部鑽出穿繩孔洞，這種固定方式主要是讓頭部可以擺動調整增加戲偶的趣味性。

結構確定好後畫上四面轉折點，將所有零件都修成圓柱體與曲線，調整正視圖與側視圖輪廓。

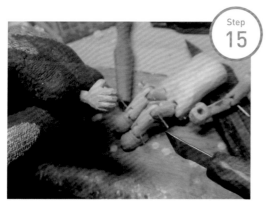

修圓整形後才能動手刻劃細節,手的做法是以
手腕當參考基準,來決定掌心與五指的位置,
不確定可以參考自己的手部關係。

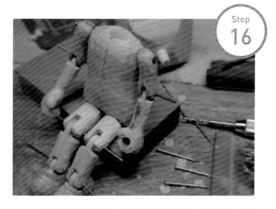

肩膀固定方式有穿繩與銅釘兩種,穿繩是以懸
吊的方式讓他可以有多角度的動態,銅釘則是
只能前後旋轉擺動。

偶頭製作

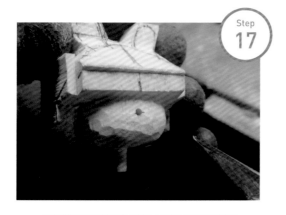

偶頭製作的順序也是與木雕造型規則相同,一
開始先將容易理解的臉部線條修圓調整到你想
要的尺寸作為參考基準,這裡的長鼻子是以拼
接的方式製作。

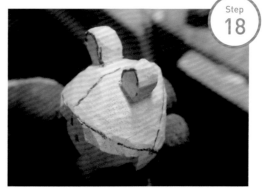

接著由高至低由外而內慢慢削減判斷,這裡的
帽子是最外層,先將他修圓再調整耳朵正面輪
廓。

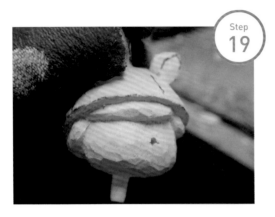

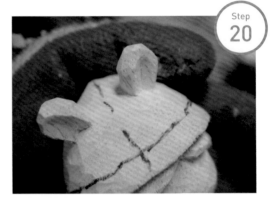

帽子形狀確定好之後，決定頭髮與臉部的位置層次關係。

耳朵是獨立的兩個圓柱體，一樣先調整側視圖與上視圖修圓後，再刻劃內耳線條。

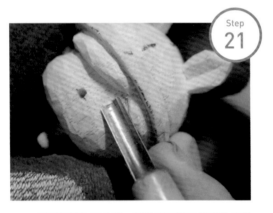

眼窩這類內凹曲線，則是利用圓口刀挖除多餘木料。

刻劃細節增加造型的趣味性，組裝上長鼻子完成木雕造型。

用 240 砂紙對折的邊角清除毛削，希望作品表面是光滑的則是先用 100 號磨平表面再細磨，關節卡卡的部分也要先磨的光滑。

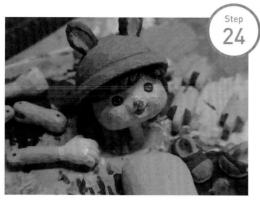

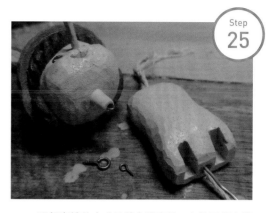

完成後塗上喜歡的顏色就行了，這裡的膚色使用硝基噴漆，顏色部分則是使用水泥漆加水稀釋上色，上完顏色後再上一層透明漆保護後就能開始穿線了。

 tips

噴漆可以做出較薄較均勻的漆膜，水泥漆的飽和度也很高，缺點是可以選擇的色樣不多。

頭部穿線的方式是將身體穿孔，在脖子鎖上羊眼圈，用鐵絲折掛勾綁繩子穿過身體，將它固定在屁股上。

這種垂吊方式可以增加頭部的可動性，當然也可以用彈力繩或其他方式固定，主要看動態表現的方式決定設計。

組裝與穿繩

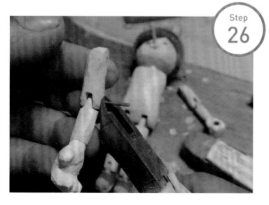

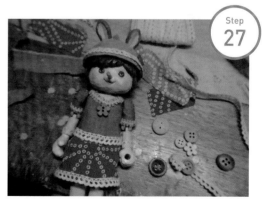

關節銅棒多餘的部分以斜口鉗剪掉，不平整邊緣可以用平面銼刀整平，之後維修替換，可以用手持鑽孔器夾持銅棒將他推出即可。

 tips

塗裝後的關節會產生一點阻力，主要是木頭纖維遇到塗料會立起來讓表面變得粗糙，這時後可以用 400 號稍微打膜漆面，塗上蠟條就能讓它變得滑順了。

穿上衣服後鬆散的關節位置就看不出來了，木偶服裝可以參考娃娃服裝打版設計的教本，這是是用熱熔膠黏貼在木頭上示範。

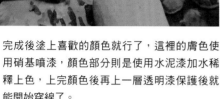

操偶棒設計主要以木偶尺寸與絲線位置決定，
可以十字搭接的方式製作鎖螺絲或上膠固定，
在垂釣位置鎖上羊眼圈固定絲線就行了。

穿繩時可以搭橋用 A 型夾輔助固定，就能順利
完成穿繩微調的作業了。

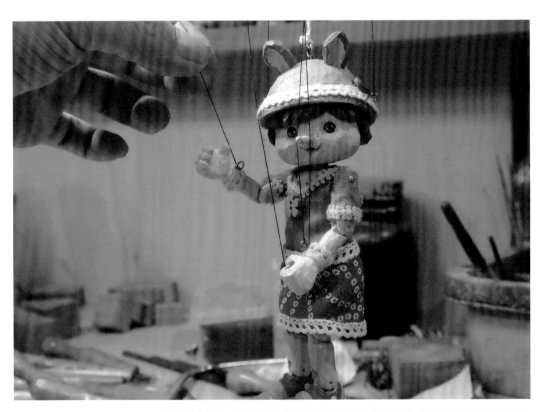

絲線偶主要是以垂吊的方式進行動態的表現，設計製作考慮重點還是以舞台動作
效果為主，結構穩定容易維修可以增加木偶壽命。這篇文章示範的是以木雕師傅
的角度進行思考探索，戲劇木偶的結構世界豐富有趣，對這部分有興趣的朋友可
以多參考海外專業木偶師的經驗分享。

卡榫關節木偶：總柴

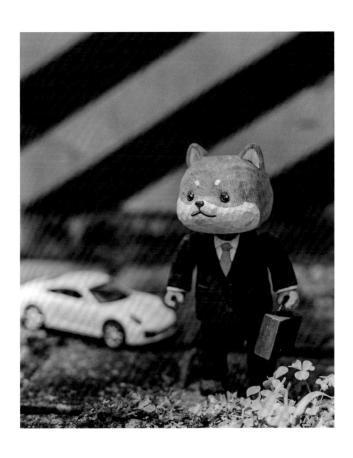

●範例材料：越南金杉
●範例尺寸：50x70x130mm
●使用工具材料：尖尾刀、弓形鋸、圓銅棒

這是比較常見的玩偶製作方式，以圓棒圓孔卡榫接合增加木偶的可動性，設計時前要先想好關節精密度的問題，建議使用向量軟體設計圖稿，有精密要求建議使用圓鋸機取出正立方體再用直立式鑽床鑽孔定位比較能順利完成，這篇示範量產使用治具樣板的製作方式。

關節偶設計的重點在於關節的配置固定，必須考慮卡榫能精準加工才能確保成品整體結構關係穩定。

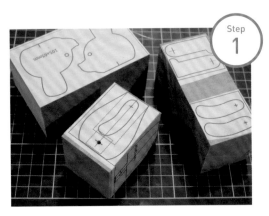

使用噴膠將圖稿固定在木料上，這次使用油脂豐富的越檜示範，越檜也算是較硬的木頭必須使用較厚的刀具加工才能順利切斷。

 tips
安排圖案要記得注意木紋走向，長形物件盡量安排在縱向結構，比較容易加工的榫孔可以趁還是平面的時候先行鑽孔加工。

將零件一一鋸切下來。

 tips
像這類有兩個造型平面的物件鋸切可以先鋸切一面預留一小段直線位置連接，等另一面鋸切下來之後再處理這一段直線就能同時鋸切縮短固定加工的時間了，也可以用快乾膠或熱熔膠重新固定切下來的平面後再鋸切另一面。

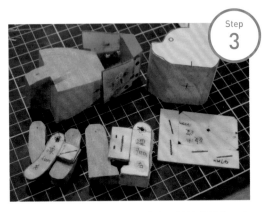

設計放樣是木工製作最花時間的精密技術，大量製作可以設計放樣治具縮短鑽孔放樣的時間，思考重點在於如何快速找到精準的定位點。

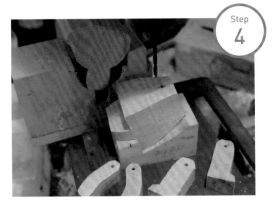

不規則的造型鑽孔要準確必須設計固定用的鑽孔治具，主要思考垂直加工的平面固定方式。

如果只有一兩隻就靠感覺也是可以的，不小心鑽歪可以削圓棒以快乾膠填補孔洞重新鑽孔。

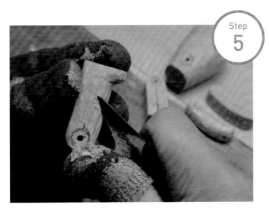

小物件加工主要以削鉛筆與削蘋果的方式進行。

 tips

越檜的纖維比較敏感，方向錯誤或逆紋下刀很容易就
裂開，這時候要小心拿捏下刀的力道與角度。

削鉛筆的方式也可以用拇指作為支點以蹺蹺板
的方式滑動來切斷纖維，這時候先將上視圖修
圓再處理正視圖與45度角連結。

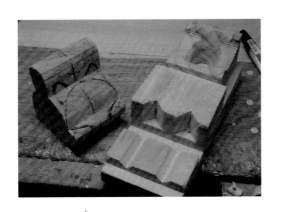

木偶小物加工治具對初學者來說專業的
用刀方式需要一點時間練習，也可以設
計這樣的輔助固定治具以切菜推壓的方
式加工。

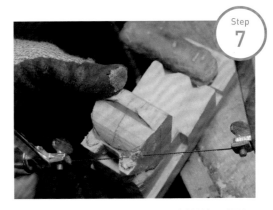

先將頭部三視圖多餘的部分鋸除。

這個頭的耳朵會設計那麼大的原因，主要
是讓大家可以依自己想做的動物自由削減
調整，治具的凹槽就是為了固定頭部曲線
用，沒有治具也可用手固定改變鋸切角度
想辦法去除多餘的大面積部分。

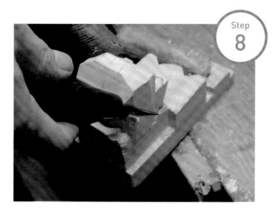

Step 8

只要能把木頭固定好，就能用推壓或敲擊的方式加工，做法與切菜一樣，不過這種作法只能較輕鬆的去除大面積，細修還是必須能夠精準的掌控刀具，基礎練習才是木雕製作的關鍵。

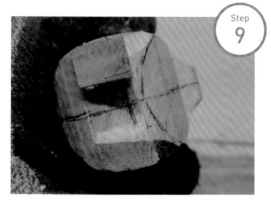

Step 9

頭部初胚完成後先將好拆解的上視圖輪廓修圓。

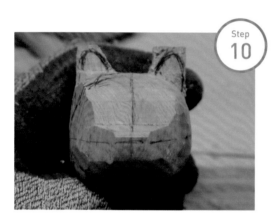

Step 10

接著處理正視圖臉型輪廓一樣修圓縮小判斷範圍。

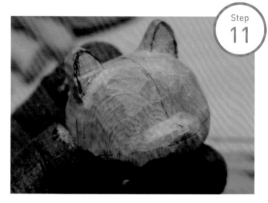

Step 11

最後建立 45 度角連結調整鼻子與耳朵線條，大概頭形就出來了。

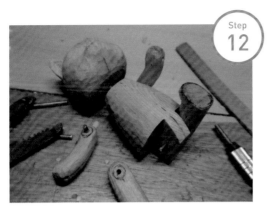

以銅棒作為關節連接組裝，剪下來的銅棒要先用銼刀將銳利的邊緣磨鈍才不會把孔洞越撐越大，動久了關節鬆動可以用快乾膠修補孔洞。

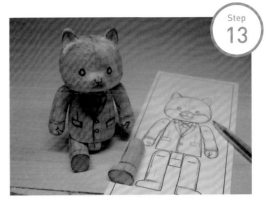

在 1:1 的設計圖稿上決定希望製作的細節，確定後在描繪於木偶上。

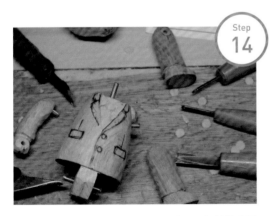

由高至低由外而內，慢慢削減建立細節的位置關係。

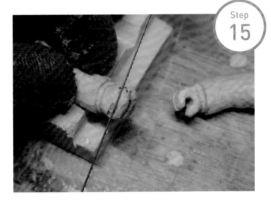

將手部鑽孔多餘的部分去除雕刻，可以增加握持物件的豐富性，這裡手指會比較脆弱，可以先點快乾膠補強結構。

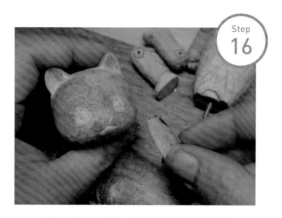

砂紙清除毛屑細修，去除輔助線後就能上色了。

這裡使用水泥漆稀釋後上色，等顏料乾後再塗一層木蠟油滋潤木頭表面就能保有木頭質感與豐富色調了。

越檜本身油脂含量豐富不喜歡與塑料接觸，他需要能夠透氣的表面，稀釋的水性顏料上色比較接近染色的效果，沒有厚重塗層較不會影響木頭呼吸。

這樣的關節做法可以設計出許多有趣的木偶公仔

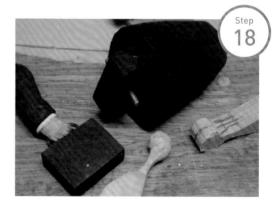

製作增加更多的配件，處理方式一樣考慮三視圖——去除修圓，細小零件必須預留握持空間。

　　球體關節可以參考相關的人偶製作書籍，用木頭製作必須考慮掏空穿線問題所以球體與四肢都要盡可能分件處理後再組裝就能解決穿線的問題了。

Chapter 5
大型木雕製作

　　大尺寸木雕由於接觸面積較大無法輕易
快速的達到造型效果，在製作時必須考慮加工
原理安牌製作順序，確保造型過程能夠順利完
成，作法概念其實也是相同的，很多朋友認為
一定要有特殊的機器設備才能加工製作，其實
機器只是能夠減輕負擔加快作業速度，細節調
整還是必須精準掌握各式手工具的使用方式。

大咕咕貓頭鷹鐘

●範例材料：白木拼接
●範例尺寸：17.5x 15x22.5cm
●使用工具材料：鑲嵌式時鐘機
心 、直線鋸、圓口刀、平口刀、
斜口刀、三角刀、木槌、大口徑
F 夾 x2

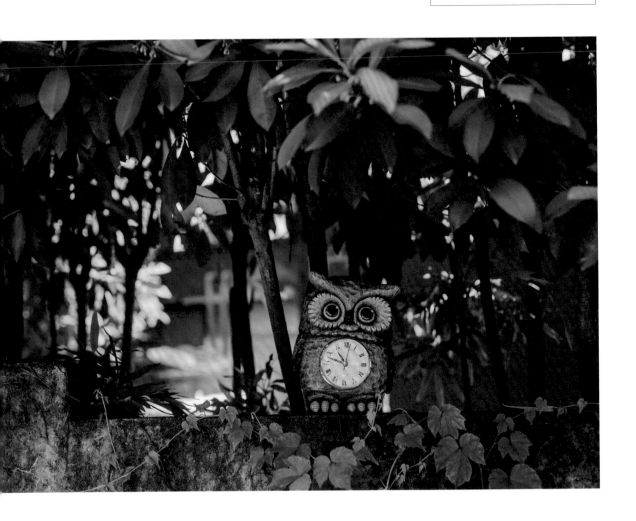

時鐘的組裝方式很簡單，也是分為上鎖與鑲嵌兩種，這裡
示範挖大孔洞鑲嵌的方式。

先決定製作樣式草圖接著依照時鐘尺寸設計 1:1
的圖案安排在木頭上。

畫完草圖後可以將圖稿掃描進 illustrator 或
inkscape 這類的向量軟體，以節點工具描繪邊
框縮放到希望製作的版型尺寸，初胚版型供輪
廓鋸切使用不需要太多細節。

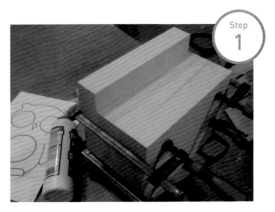

Step
1

裁切木料拼接到你所需要的造型尺寸，木料尺
寸判斷可以用圓柱體的方式估算，記得高度多
加個 5cm 左右以利後續加工固定使用。

Step
2

大尺寸無法用小型的弓形鋸，所以使用直線鋸
以橫斷的方式將纖維分成好幾段之以刀具敲除。

 tips

我有保留頭部與固定底座的平面暫時不處理方便後續
加工固定，這裡使用兩支大口徑的 F 夾固定，加工大
木料需要穩固的固定方式，建議可以改裝作業台增加
落地的支撐柱與加重桌子的懸掛物。

Step 3

以圓口刀搭配木槌以敲擊的方式將正視圖木料一一去除,下刀時要記得圖稿前後是一致的,只要盡量刻在線外就不用擔心刻掉太多。

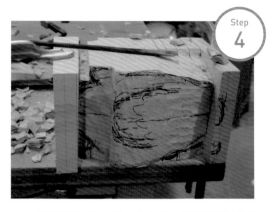

Step 4

正視圖完成後,畫上中心線,輔助線與側視圖輪廓,用鋸子鋸開後將多餘部分一一去除,初胚繪製不需要太多細節。

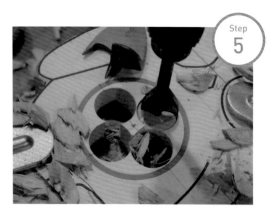

Step 5

正面處理前,先趁還是平面的時候挖出鑲嵌時鐘用的孔洞。

大孔洞鑽孔使用板鑽,這種傳統的鑽頭磨利後很好用,先把大面積多鑽幾個孔洞去除,鑽多深則是依時鐘機芯的尺寸決定。

Step 6

接著使用湯匙刀與圓口刀整理孔洞口徑,測試時鐘是否能夠順利放入孔洞。

木偶掏空的方式也是這樣做。

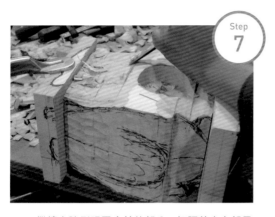

Step 7

繼續去除側視圖多餘的部分，初胚基本上都只使用圓口刀。

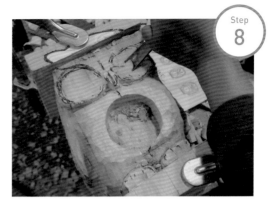

Step 8

正視圖與側視圖都完成後，就可以開始調整上視圖與 45 度角修圓了。這裡先畫出中心線眼睛嘴巴眉毛翅膀與腳的位置，先將身體修圓當作參考基準，接著用平口刀切斷眼睛與腳的纖維，決定他們的高低位置關係，這時候只能抓個大概還不能確定細節。

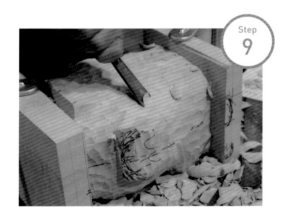

Step 9

背部也是以相同的方式修圓，處理木頭最好的方式就是以橫向的方式切斷纖維，敲擊需要支撐，所以利用桌子的力道由上往下敲的臥式固定方式，會比直立式容易加工，只是必須要有較強的空間概念，不熟悉的朋友一樣可以先從圓柱體開始練習。

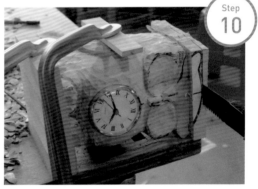

Step 10

大面積整形處理得差不多後就能開始處理頭部了，這裡固定時可以在桌面上墊一些木塊支撐保持平整穩定，夾子直接夾木頭會凹陷變形，一樣墊些軟木比較不會傷到加工物件。

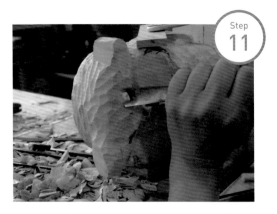

Step 11

將頭部修圓，這裡可以看到有些撕裂的狀況，這是因為刀子鈍了無法順利切斷纖維產生推擠力道導致木料內部較鬆軟的部分散開，這時候就要磨刀了，不然後續的細節會很難整理乾淨。

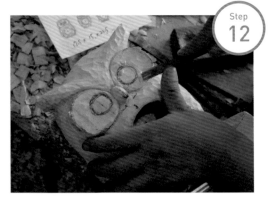

Step 12

第一輪以敲擊的方式修圓整理出大概形狀位置之後，開始第二輪的修圓調整，細修的時候就是用削鉛筆與削蘋果的概念，仔細導引刀子滑動來達到造型效果，先決定嘴巴的位置高度，然後找出眼窩與眉毛的關係。

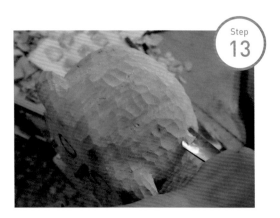

Step 13

躺著還是很難順利判斷上視圖，這時候可以改成直立式加工，一開始預留的底座就是這時候固定用的，把刀子磨利後小心拿捏角度慢慢整形，把先前刀鈍推擠產生的孔洞一併去除。

木頭生長是有方向與結構性的，每一塊木頭多少都不一樣拼接時也會有影響，多嘗試幾個角度下刀來順利完成造型吧。

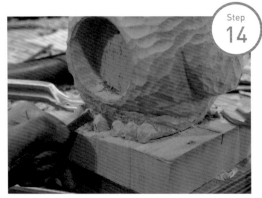

Step 14

腳趾這類細節可以用平口刀，以橫斷的方式穿刺來切斷纖維，主要是依據你想要的感覺進行調整三視圖的線條，由高至低逐一削減判斷。

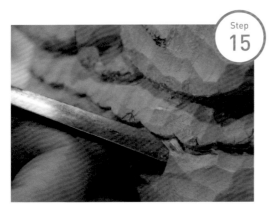

Step 15

用圓口刀壓線刻畫紋理細節，像處理鱗片羽毛這類大量的細節紋理，可以用圓口刀的刀型來橫斷纖維，再將周圍的部分降低，反覆多次加深調整到你想要的感覺為止。

> 這樣的做法，必須先花點時間研磨整理出漂亮的刀口形狀。

Step 16

大刀痕的排列方式是在整形完成後，再逐一刻劃排列雕刻軌跡。

 tips

木雕困難的是推理整形過程，細節則需要耐心與細心處理。

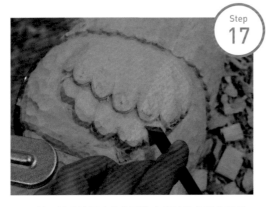

Step 17

整理輪廓位置確定後再決定細節的高低差關係，這樣就不用擔心刻太多位置不對，無法挽救的問題了。

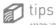 **tips**

翅膀這類細節只要決定你希望凸出來多少，再把周圍降低，調整到順眼的線條關係就行了。

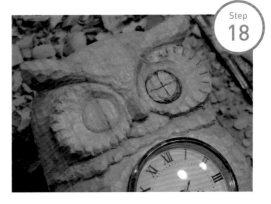

Step 18

眼睛位置確定後以浮雕的方式刻出圓球。

> 不確定怎麼刻可以先在不要的木料上練習，記得一定要畫參考輔助線，這裡用原子筆的原因，主要是鉛筆碳粉會把木頭弄髒，酒精性麥克筆會滲入纖維，都不建議使用，而水性原子筆只會停留在木料表面上，後續清潔會比較容易。

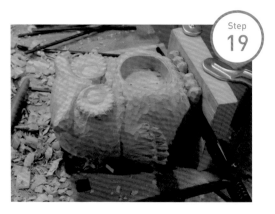

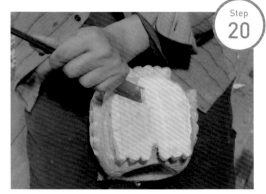

整體結構大致完成之後就能將底座鋸切分離來做細修調整。接下來，要處理下刀角度受到限制的腳趾部分，希望保留底座則是必須找到合適的刀具加工，像是刻腳趾細節使用帶點彎曲，類似湯匙刀型的三角刀之類的。

整平底部平面與屁股線條。

 tips

沒有底座的木料固定則是使用雙腳夾住木料加工，很多日本師傅都是坐在榻榻米上雕刻。

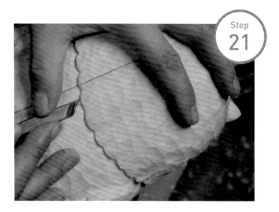

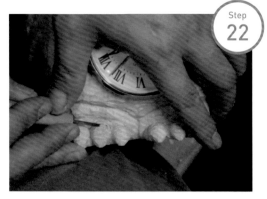

用斜口刀慢慢地將木屑層次整理乾淨，那條縫是拼接時沒有整平木料時所留下的，後續可以用木屑修補填縫就看不太出來了。

用三角刀刻劃出腳趾紋路，細節越豐富作品就越有趣，盡情挑戰木雕創作吧！

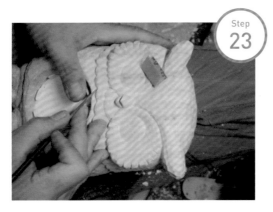

最後用砂紙與磨棒處理轉折處的毛屑，就大功告成了。

大尺寸作品有些師傅也會用噴燈火槍清理表面毛屑。

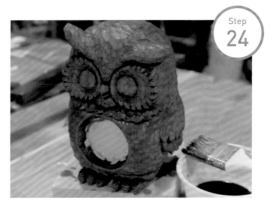

用染色劑打底統一色調，現在大多是水油兩用的濃縮染色劑，一般加水稀釋就行了，水越多顏色越淡。

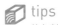 tips

染色劑每個品牌的同種名稱、顏色、質感也略不相同，這裡可以發現看不出拼接的感覺，這次示範用染色劑打底，再用不透明的壓克力顏料疊染上色，盡量保留木頭質感又能擁有色彩變化。

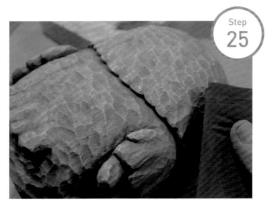

用較細的砂紙在木頭表面輕輕刷過，可以凸顯刻痕的色彩變化。

用不透明的壓克力顏料上色。

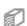 tips

這種濃縮顏料飽和度較高，沒有一般壓克力顏的塑膠透明感，加水稀釋可以做為染色劑使用，乾刷可以順利遮蓋，一般高單價的木雕藝術家都喜歡使用這種顏料，缺點是成本很高，一管 20ml 就要價一百多台幣。

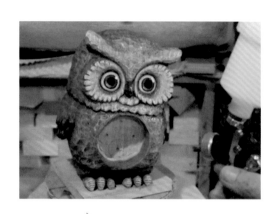

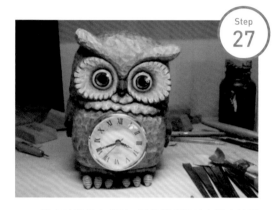

裝上時鐘就完成了,最後希望眼睛有較高的透
亮感,這裡使用了光固化的 UV 膠。

透明漆有分水性與油性,還有分平光與
亮光,木雕畢竟是使用天然材質,必須
考慮有機物的保存特性不會受到溫溼度
等氣候變化影響而造成變質,像會揮發
有毒物質吐油與容易受潮發霉的木料,
最好都用透明漆封膜保護,油性的封膜
效果比水性強,一般會薄噴塗三次以上,
讓他有一層漆膜保護,所以我們看到許
多木雕藝品都會有類似的包膜感。

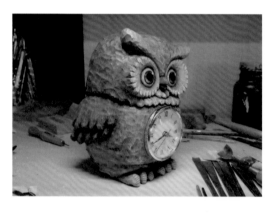

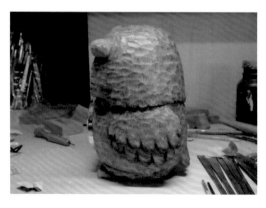

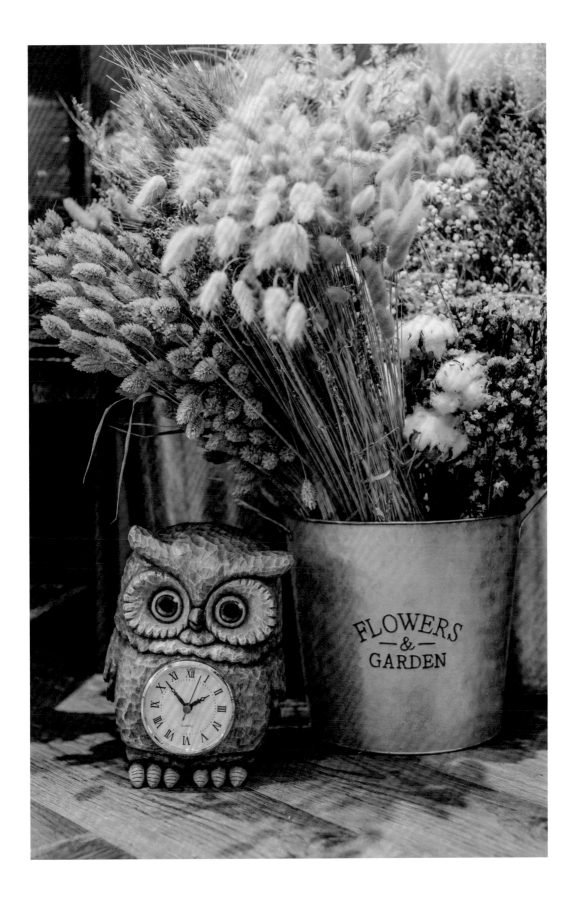

現成品小象製作

在學習木雕過程經常會有朋友詢問：「不會畫圖是否可以製作木雕？」其實木雕主要是運用邏輯推理與測量的方式來進行削減判斷，與藝術天分沒有太大的關係，只是需要較多的練習經驗。

現在科技比過去發達，我們可以用拍照的方式，運用向量軟體來描繪照片調整細節快速製作木雕版型。

●範例尺寸：245x105x150 mm
●使用工具：平口刀、圓口刀、斜口刀、三角刀、尖尾刀、鋸子、F 夾

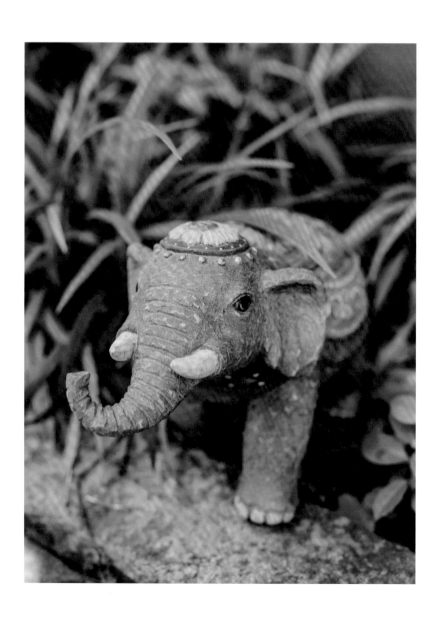

拍攝希望製作公仔的三視圖。

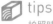 tips

拍照時相機與物件要盡量平行，避免透視影響造型線條，可以放在圓形轉盤上確保拍照位置相同，後續照片內容尺寸才不會差太多。

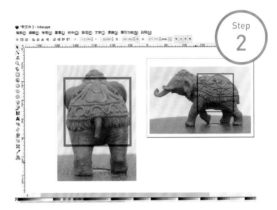

將照片匯入 inkscape 向量軟體，簡單的動態造型使用正視圖與側視圖就行了。先在正視圖畫一個正方形的圖框當作比例尺，作為木料尺寸判斷使用，接著複製正方形到側視圖上，將側視圖兩個物件群組，縮放到你想製作的木料尺寸，拖曳到可以列印的版面區塊。

接著使用節點工具描繪邊框。拍照多少會有些誤差，這時候要同時調整側視平面圖稿，接著可以依照現有的木料尺寸，以畫方框方式來判斷拼接木料的使用數量，向量軟體可以調整計算單位，像工作室訂製的木料厚度有 45mm，只要裁切六塊就能拼接製作這樣的造型尺寸了。

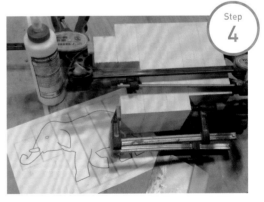

將圖稿列印出來後測量拼接所需使用的木料，這裡要記得保留夾持固定的底座空間，一般高度多加個 3-5cm 就夠了，這裡固定底座安排在突出的前腳剛好在木料邊緣所以多拼了一小段以便後續固定使用。

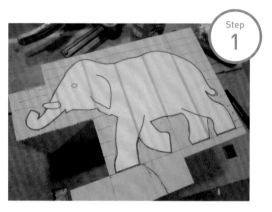

將圖稿貼在木料上，用小刀將輪廓切割下來再用奇異筆描繪邊框，這樣做的目的主要是以手工鋸切時圖稿容易脫落，接著思考安排鋸切加工順序。

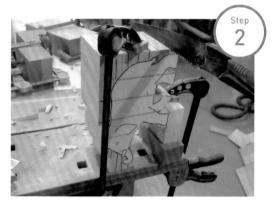

用直線鋸橫斷纖維，不好固定的位置可以墊木輔助，有兩支夾子會比較穩定。

用平口刀整理側視圖輪廓，大尺寸比較無法使用一般的弓形線鋸。

過去木雕師傅是自製大尺寸的藤線鋸使用，現在多用大台的木工線鋸機或帶鋸機，初學者沒有設備可以平口刀敲擊穿刺來整理輪廓。

將正視圖與上視圖多餘的部分去除，像腳與鼻子這些部位，由於無法使用弓形鋸，所以可以橫躺下來以直線鋸切，再用圓口刀切斷纖維去除，背部預留一塊是考量後續肚子底部處理時可以固定使用。

用圓口刀先將肚子修圓建立參考基準後,調整周邊的線條關係,大面積用敲擊的方式去除,所以這裡要先預留夾持固定的平面,先保留骨盆與耳朵的位置最後處理。

用圓口刀慢慢切斷纖維,調整兩腿間的線條,肚子大概整理完成後就能去除背部預留的夾持空間了。

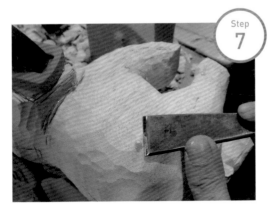

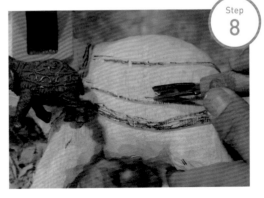

圓口刀打出來的都是凹凸不平的刻痕,希望平整可以再用平口刀調整修飾。

細節層次多少會影響造型判斷,大致體形完成後可以先建立簡單的層次區塊關係。

111

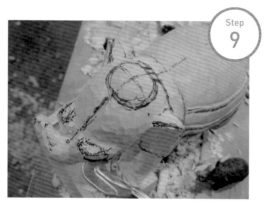

從脖子推理判斷頭部的位置關係，頭型尺寸確
定後才能處理耳朵與鼻子牙齒關係。

這裡就用到了一開始多加的夾持木塊
了，如果沒有這個平面會很難固定。

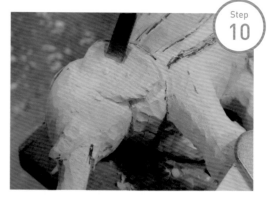

用圓口刀或湯匙刀挖出耳朵內部線條。

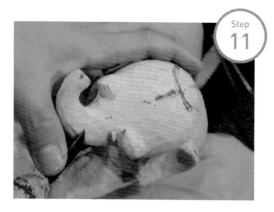

大面積都去除後，就能分離底座用手推來細修
調整。先確定鼻子大概線條後，再決定象牙與
轉折位置。

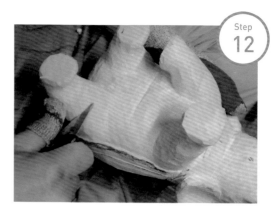

有下刀角度限制的地方可以用尖尾刀處理細節。

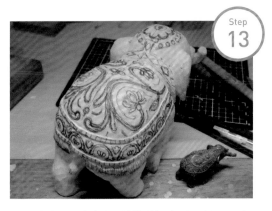

Step 13

整體結構確定後開始描繪細節，這時候可以打格子畫輔助線判斷描繪。

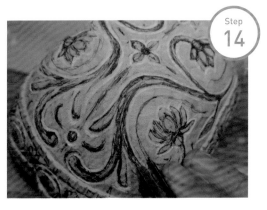

Step 14

用三角刀先將線條輪廓纖維切斷分開。

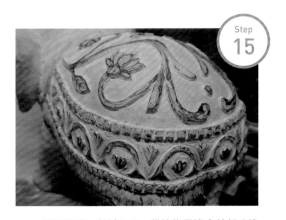

Step 15

用平口圓口與斜口刀，將線條周邊多餘部分降低，圓球以半圓口刀製作，小圓球的纖維很脆弱，可以保留到最後再處理。

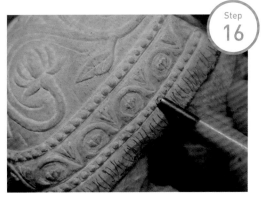

Step 16

以圓口刀製作圓球。

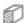 tips
除了刀口必須整齊俐落之外，下刀方向角度的拿捏也是一大關鍵，剛開始可以先在碎木料上練習，不小心碎裂可以用快乾膠修補。

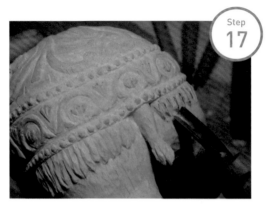

Step 17

毛髮線條盡量以曲線的方式製作，感覺就會比較自然，先用三角刀刻出大概線條，接著用壓斷的方式修整底部直線，長短不一的線條整體感覺就不會太僵硬，最後用圓口刀破壞平面，再用三角刀增加線條細節就完成了。

Step 18

用刻線的方式製作出腳趾線條。

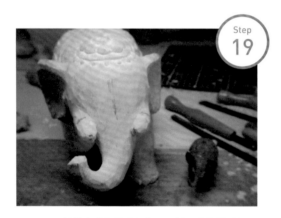

Step 19

細節完成後再重新修正頭部尺寸位置關係。

木雕是一層一層反覆削減判斷，不確定都先預留空間，找到參考基準建立周邊線條關係，決定相對位置重新修圓，反覆多次直到滿意的線條為止，這裡還不確定眼睛的位置所以造型看起來還是有點腫。

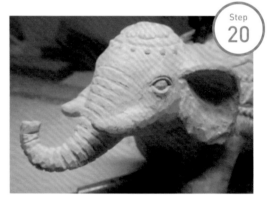

Step 20

描繪出眼睛的位置，刻劃調整周邊輪廓線條，加深耳朵內部線條，調整鼻子與象牙位置，添加細節就完成了。

這部分主要是依造自己希望製作的樣式決定，不確定都可以先製作黏土參考物件或是先在碎木料上練習，臉部是很重要的關鍵，初學者的問題往往是因為害怕失敗而不敢動手調整，多練習幾次就能上手了。

Step
21

用平口刀以扭動的方式添加更多紋理細節，金屬物件可以順利的在木頭表面上做出傷害，可以用銼刀或壓印的方式做出更多表面紋理，增加作品的趣味性。

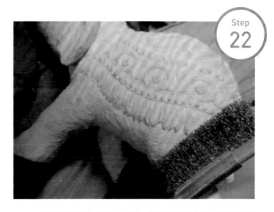

Step
22

以砂紙磨棒去除毛屑，鋼刷可以去除木頭表面鬆軟的部分，凸顯木頭纖維紋路。

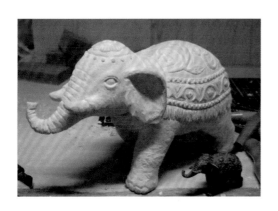

🗊 tips

有參考物件能夠讓木雕製作上更加順利。剛開始不確定做什麼的時候都可以先用這種方式，從簡單線條的Q版公仔開始練習。

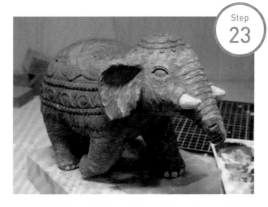

Step
23

運用染色劑搭配作出色彩層次，先染色後再用細砂紙研磨表面凸顯刻痕，象牙與腳趾則是在染色後再剔除。

Step
24

運用色彩的明暗堆疊乾刷，可以做出豐富的色彩層次。

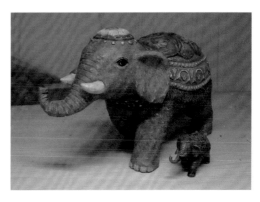

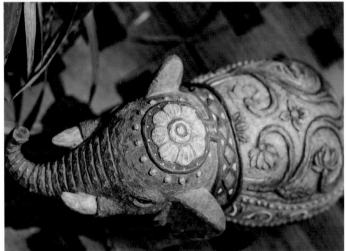

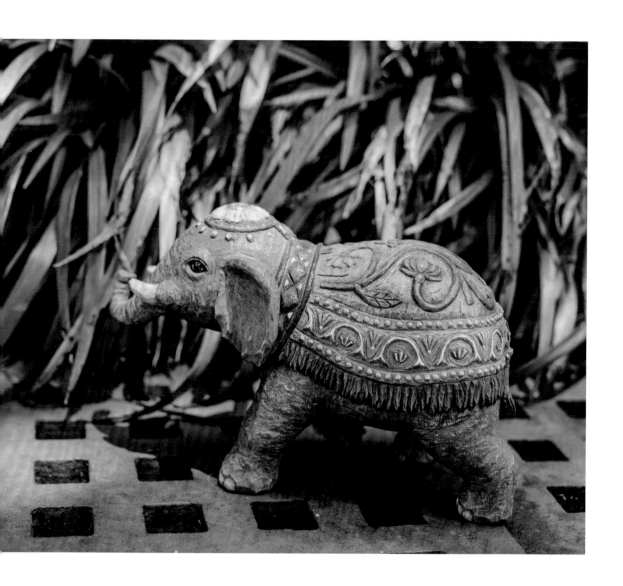

分件製作長頸鹿

大型木雕與特殊造型作品都必須考慮現有材料的尺寸與木紋走向進行分件製作,一方面是木頭生長尺寸與下刀角度的限制,另一方面是分件才能順利的拆解組裝運送到世界各地。這篇示範如何使用現有照片直接設計木雕版型,這次使用工作室常用較硬的櫻桃木進行雕刻,主要是因為師傅對樟木過敏,對多數軟木的質感表現不太滿意,嘗試了多種容易取得的木料後才選擇表面細緻耐候性強的櫻桃木進行木雕製作。

●範例尺寸:23x9x43 cm
●使用工具:平口刀、圓口刀、斜口刀、尖尾刀、鋸子

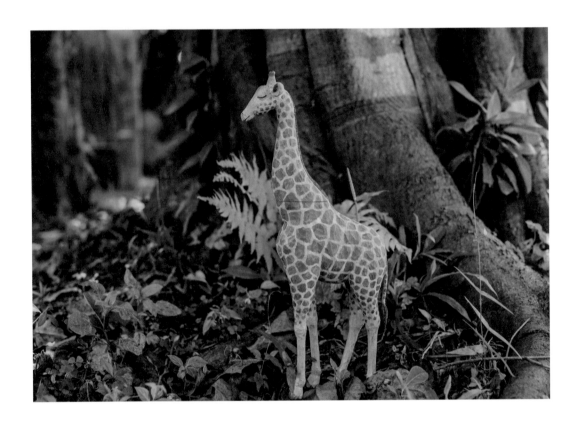

前置作業

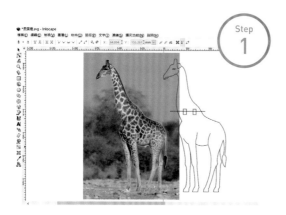

從網路上搜尋接近三視圖的照片，匯入向量軟體內進行描繪邊框，同時調整側視圖線條，決定分件位置建立接合參考點。

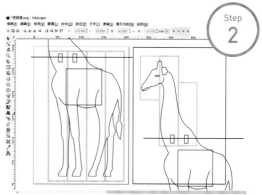

運用 A4 版型安排設計分件圖稿，同時計算使用木料尺寸，更大型的尺寸只要考慮參考點的位置配置，就能分頁列印出來拼接使用了。

通常進口毛料的規格差不多在寬 15x 厚 5x 長 244 cm，訂製只要在這個尺寸範圍內告知你希望的數量比如寬 14cm x 厚 4.5cm x8 尺 長 (台尺 約 244cm) 10 支，木材行一般就能明白你瞭解木料買賣的特殊性了，購買木頭沒有單一長度 30cm 或是超過毛料寬厚尺寸的選項，希望少量購買還是得買整根，請對方代為裁切表明願意支付代工費用，不然容易被直接拒絕。

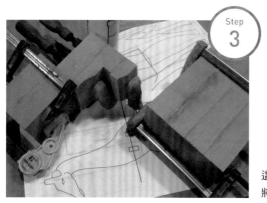

這次使用櫻桃木製作，傢俱木料一才 (30x30x3cm) 將近千元，一定要仔細計算用料。

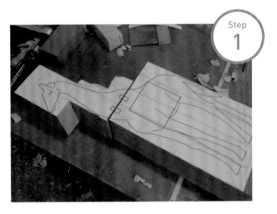

Step 1

將圖稿安排在木頭上,由於是分件製作,拼接木料時要記得保留接合平面,減少後續加工整平問題。

Step 2

側視圖鋸切完成後,根據參考資料決定正視圖與上視圖,確定用不到的部分。

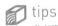 tips

參考資料對造型製作是很重要的關鍵,越詳細製作時就會越順利,相對的作品也會比較細緻。

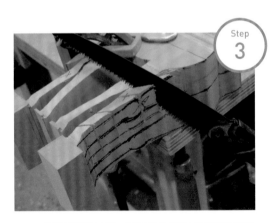

Step 3

有前後腳的動態,可以斜角的方式切斷纖維後再用圓口刀一一去除。

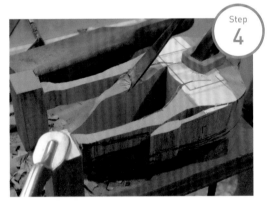

Step 4

細長的物件以階梯式逐一去除比較不容易撕裂。

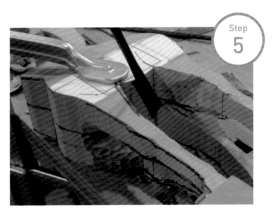

狹窄的角度必須仔細拿捏下刀角度，選擇合適
刀具進行切斷分開。

tips

選擇合適刀具在設計木雕造型時就必須考慮的重點，
並非所有造型都能輕易加工，有時也必須自行製作合
適的工具才能順利處理。

長頸鹿的大長腿是獨立的，可以先整理出正視
圖的位置輪廓，再從腿來推算出身體的肌肉線
條位置。

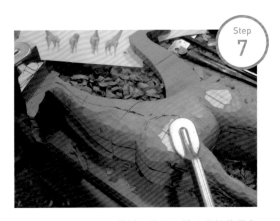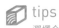

將身體修圓後再將脖子修圓，脖子鋸切後只有
一個平面可以固定，這時候可以再把鋸切下來
的木料墊在底部支撐，比較不容易晃動，也可
以在初胚鋸切完成後，先鑽孔做卡榫固定。
修圓時記得先預留固定的平面，後續才好處理。

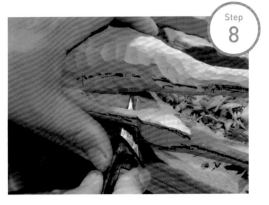

受到尾巴影響的大腿內側線條，可以尖尾刀深
入切斷，慢慢修圓創造出刀具的伸展空間，或
者將尾巴分件處理。

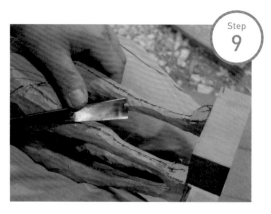

Step 9

內八的長腿纖維方向比較特殊，底座多少會影響下刀角度，這時候可以用雙腿夾持的方式處理。

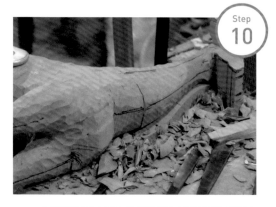

Step 10

大概輪廓尺寸確定後就能將固定預留的平面去除了，接下來必須先製作卡榫固定頭部與身體的位置，才能繼續削減判斷。

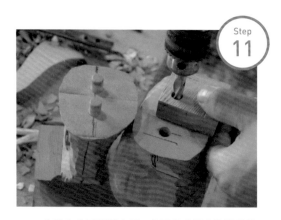

Step 11

卡榫有分圓榫與方榫，主要考慮固定的目的決定使用，方榫可以鑽一個大孔在以平口刀整平框線，單一圓榫可以作為關節轉動，兩個圓榫就不會走位了，鑽垂直孔洞可以用鑽床製作90度的鑽孔定位器，再削圓棒塞入孔洞調整密合度就行了。

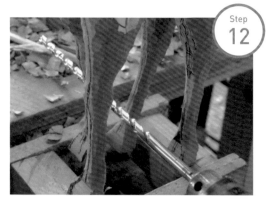

Step 12

如果希望保留底座一起製作，可以先鑽孔再將多餘木料去除，這種長鑽頭可以在三義的木工具店購得，也可以分件用卡榫接合底座。

Step 13

頭部與身體接合後就有足夠的固定支撐,可以再進一步的修圓調整細節,卡榫如果不夠強固可以在脖子墊一塊木料支撐,這裡開始建立脖子鬃毛位置。

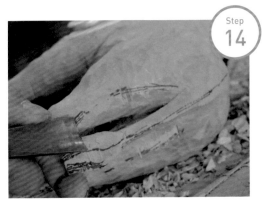

Step 14

尾巴這種脆弱部位,可以墊木或用手指提供支撐,就能避免失手斷裂了。

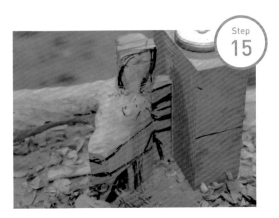

Step 15

從脖子尺寸來推理頭部位置,先將頭部的大面積去除整理到大概的尺寸輪廓,耳朵必須等頭部確定好後,才能再進行調整,先保留平面避免斷裂。

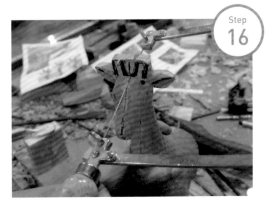

Step 16

大概輪廓多餘的部分都去除後,就能將固定底座分離了,鹿角中間再用線鋸去除。

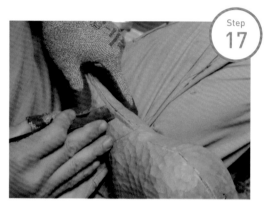

細節調整用手推的方式進行處理刻劃。

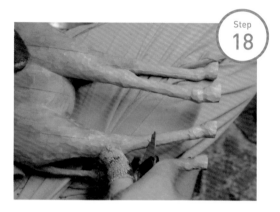

用尖尾刀處理腿部細節刻劃出關節輪廓。

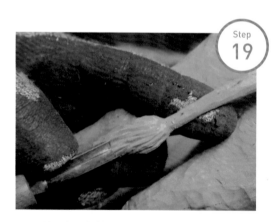

用三角刀刻劃出毛髮曲線，記得塞入手指支撐尾巴。

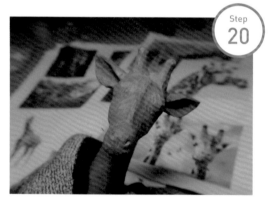

依照參考資料由高至低逐一削減判斷出頭部位置，這裡可以確定的是獨立的鼻子，鼻子完成後再推理出頭型尺寸，頭型完成後決定鹿角與耳朵，最後再判斷眼睛的位置，每個位置都有關聯性，通常初學者的問題只是不敢動手而已。

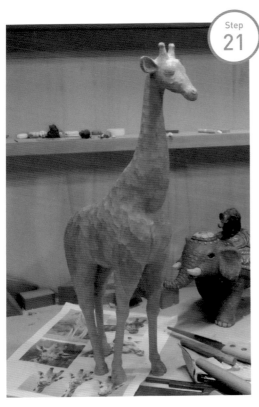

師傅喜歡作品是可以獨立與環境互動，所以習慣採分件的方式安裝底座。

雕刻完成後，可以退遠一點檢視整體線條感覺，慢慢修改調整添加細節直到滿意為止。

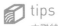 tips

木雕結構紮實可以不斷的削減調整判斷，需要的是技術經驗，許多木雕藝術家在成長後都會重新修改自己的舊作，所以剛開始接觸不要想得太複雜，不害怕失敗、不放棄一定會越做越好的。

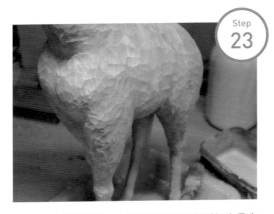

用水性木器漆，水泥漆或壓克力顏料加大量水稀釋，可以達到清洗上色的效果，有點類似染色的感覺，水彩顏料則不容易覆著在木頭上。

最後以不透明的壓克力顏料稀釋後上色，完成後再塗上木蠟油就能擁有夢幻的色彩感覺了。

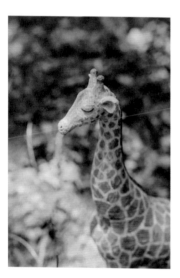

若書籍外觀有破損、缺頁、裝訂錯誤等不完整現象，想要
換書、退書，或您有大量購書的需求服務，都請與客服中
心聯繫。

※ 詢問書籍問題前，請註明您所購買的書名及書號，以及
在哪一頁有問題，以便我們能加快處理速度為您服務。
※ 我們的回答範圍，恕僅限書籍本身問題及內容撰寫不清
楚的地方，關於軟體、硬體本身的問題及衍生的操作狀況，
請向原廠商洽詢處理。
※ 廠商合作、作者投稿、讀者意見回饋，請至：
FB 粉絲團 http://www.facebook.com/InnoFair
Email 信箱 ifbook@hmg.com.tw

想了就能作！

療癒木雕研究室

從設計到實作，不插電雕刻技法完全拆解

作者	許志達
責任編輯	單春蘭
封面 / 內頁設計	任宥騰
攝影	Together Wedding 在一起婚禮工作室
行銷企劃	辛政遠
行銷專員	楊惠潔
總編輯	姚蜀芸
副社長	黃錫鉉
總經理	吳濱伶
執行長	何飛鵬
出版	創意市集
發行	城邦文化事業股份有限公司
	歡迎光臨城邦讀書花園
	網址：www.cite.com.tw

香港發行所　城邦（香港）出版集團有限公司
香港灣仔駱克道 193 號東超商業中心 1 樓
電話：(852) 25086231
傳真：(852) 25789337
E-mail：hkcite@biznetvigator.com

馬新發行所　城邦（馬新）出版集團 Cite (M) Sdn Bhd
41, Jalan Radin Anum, Bandar Baru Sri Petaling,
57000 Kuala Lumpur, Malaysia.
電話：(603) 90578822
傳真：(603) 90576622
E-mail：cite@cite.com.my

客戶服務中心　地址：10483 台北市中山區民生東路二段 141 號 B1
服務電話：（02）2500-7718、（02）2500-7719
服務時間：週一至週五 9：30 ～ 18：00
24 小時傳真專線：（02）2500-1990 ～ 3
E-mail：service@readingclub.com.tw

ISBN	978-957-9199-98-8
版次	2020 年 6 月　初版 1 刷
定價	380 元

製版 / 印刷　凱林彩印股份有限公司

著作權所有‧翻印必究　Printed in Taiwan

國家圖書館出版品預行編目 (CIP) 資料

想了就能作！療癒木雕研究室：從設計到實作，
不插電雕刻技法完全拆解／
許志達著；
創意市集出版：城邦文化發行　2020.06
── 初版 ── 臺北市 ── 面：公分
978-957-9199-98-8（平裝）
1. 木雕 2. 作品集

933　109005569